U0111989

大展好書 ✕ 好書大展

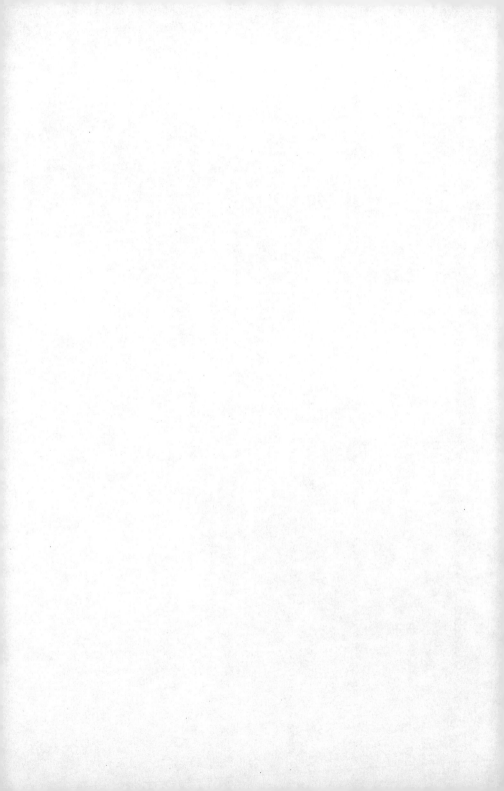

休閒娛樂
31

巴士旅行遊戲

陳　羲／編著

大展
出版社有限公司

前　言

＊＊＊＊＊＊＊＊＊＊＊＊＊＊＊＊＊＊＊＊＊＊＊＊＊＊＊

前言

近年來，國人享受休閒的意識比以前提高很多，利用休假添增生活樂趣，過著充實而有意義之人生的人，有愈來愈多的趨勢。在眾多的休閒方式當中，尤其以旅遊佔第一位，不分男女老少，廣及社會各階層，是極為大眾化的休閒活動。同時，旅遊的行程和期間也逐漸延長。

以往旅行通常是以鐵路為主，但現在的觀光旅遊則多利用巴士，儼然成為一種固定的趨向。人們不僅把巴士當做到目的地的交通工具，且將其視為消磨時間的遊樂場所。假若在巴士旅行的往返途中能感到愉快，那麼大家多會認定這是趟成功的旅行。

在以前，車內的康樂活動向來由隨車小姐帶領，近來則由參加旅行的團體選出領隊來帶動。事先，領隊對活動的內容會有充分的準備，但仍經常無法造成熱絡的氣氛，而影響活動的效果。因此，本書針對初次擔任領隊的人（尤其經驗淺者）設計許多有關巴士旅行的車內遊戲，內容實用且

· 3 ·

極易明瞭。

為了參考的方便，本書把每種遊戲編排集中在你翻開即可看到的左右兩頁，並配合插圖以幫助瞭解，只要按書上的說明去做，便可順利地進行康樂活動。

筆者希望讀者能將本書加以活用，使各位的巴士旅行能倍增樂趣。

目　錄

來吧，出發！開始我們的巴士旅行⋯⋯

目　錄

第二章　雙人遊戲

大家和和氣氣、快快樂樂地玩

第四章　歌唱遊戲

歌唱配合猜謎，快快樂樂地做遊戲

目　錄

第六章　思考遊戲

向猜謎挑戰！大家來動動腦

目　　錄

巴士旅行遊戲

引言

快樂巴士行的秘訣

要使巴士旅行頻添樂趣無窮，有以下五個條件，唯有全部具備才能擁有快樂、充實，又滿心愉悅的巴士旅行。

◎日程、路線、節目等都已詳細計劃妥當。

◎旅行團已選出一位有開朗個性、有擔當、有決策力的領導人物來帶動活動。

◎同車的全體成員為共達娛樂的目標，彼此都能相親相愛，互相合作。

◎車內的康樂活動安排適切，能造成和諧的氣氛，使之熱情洋溢，笑聲不絕於耳。

◎康樂活動的帶領者與導遊間保持連繫，遊戲與導遊對路線的解說互相配合，使在遊戲的同時也能夠欣賞到沿途的綺麗風光。

以你的構想策畫

擁有快樂巴士旅行的要素

對有數度旅行經驗的人來說，有的人曾度過一趟歡欣快樂的巴士旅行。但也有人因爲在車上的時間很長，彼此之間又極爲冷漠，少有談笑，毫無旅行應有的歡樂氣氛。

多半的巴士旅行是由一起工作的伙伴、同校的同學，或同一社區的鄰居們參加組成的團體，希望共同渡過一段快樂的休閒時光。這樣的旅遊，當然任何人都期望在和樂的氣氛中渡過，誰也不願它成爲一次不愉快的經驗。

爲達到此一目的，當然需要主辦者事前有週詳的計劃及充分的準備；另一方面領隊也必須有積極的態度，明朗活潑的個性，並富有幽默感，這點很重要。

以服務的精神帶動康樂活動

巴士旅行和利用其他交通工具旅遊不同的地方，在於從出發地點到目的地及各種場合中，都是同樣的成員，半途中不會有人臨時參加，而且能夠自己控制時間。

再者，在車上除了可以沿路欣賞風景外，亦能成爲談笑風生的場所，有時甚至可當成歌唱大賽的會場。巴士旅遊通常有專門的導遊隨車服務，親切地爲旅客講解各地的風土民情。尤其是由自己團體中選出的康樂活

動帶領者，才是造成快樂旅遊的主因。

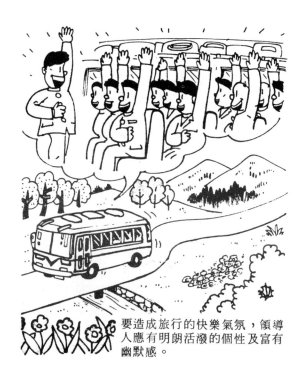

要造成旅行的快樂氣氛，領導人應有明朗活潑的個性及富有幽默感。

◎事先選出一位領導者

要舉辦一次快樂、值得留戀的巴士旅行，事先必須在各方面皆有完備的計劃及準備。除擬定目的地、觀光計劃、親睦會的節目等外，更重要的是往返途中的車上休閒活動計劃。

如果僅將康樂活動臨時交給有興趣的人來領導，不一定會順利進行，唯有事前選出領導人物，配合詳細計劃才妥當。

主持人所應負的責任

主持人須知

利用巴士旅行進行的活動，有各式各樣的方法，而最近的趨勢都是把車內的康樂活動交給旅行團本身選出的主持人來帶動。

康樂活動的主持人員有重任，必須在狹小的車內空間，帶動歡樂的氣氛，使每一位成員皆能享受愉悅、快樂的時光。萬一主持人是你，那麼你的一舉一動或是談吐上，都必須十分注意。

基本上應該注意的事項有二點：

①**主角是參加旅行的成員**——表演上的禁忌

康樂活動主持人的責任是提供成員擁有

一趟快樂的旅行。假如主持人對成員說：「你們必須照我告訴你們的遊戲方法去做，否則不會有樂趣可言。」像這種方式的表達是不適當的。因為活動是由大家共同參與的，主角在於全體，而非主持人本身，必須具有與大家一同享樂的態度。那句話，無疑是一種挖苦、諷刺、令人不愉快的說詞，應該要避免。

②**週密的準備**——無事前準備就進行節目不好

為了充分發揮主持的才能，必須有萬全的準備及留心應該注意的事項。例如對於參加旅行團體的性質或參加成員的背景，要有基本上的瞭解，也須清楚知道旅行團的目的。基本上的瞭解，也須清楚知道旅行團的目的及行程。同時，必須預先設計好適當的節目

內容，當然也要將使用的道具事前製作完成，準備妥當。假如，沒有準備就要進行活動，可想而知，是不會順利的。

主持人的基本態度

前面說過主持人的態度及說話，對於車內的氣氛有很大的影響。主持人首先必須露出明朗快活的笑容，如果主持人無法贏得大家的好感，成員便不會有熱烈的反應。再者，若主持人顯現出冷淡、輕視的態度，說話時帶有諷刺的語氣，相對的，成員也會以冷漠、置之不理的態度回應主持人。因此，要使別人露齒而笑，必須自己先展現愉悅的笑容。

換言之，康樂活動主持人的任務，是要使車內的全體成員都能有爽朗的笑聲。如能這樣用心實行，造成熱絡的氣氛，大家一起快活，熱熱鬧鬧，自己也會不自覺地笑逐顏開。在巴士車上，不僅車身會搖搖晃晃，還有馬達噗噗的噪音。所以要使每個人都能享有一番樂趣，首先必須使主持人的話能夠正確而清楚地傳送出來。

再者，主持人要能善用導遊使用的麥克風。開始時，以謙虛的態度，露出笑容，自我介紹。有人說「主持人要充當傻瓜」，但若刻意模仿演藝人員輕薄之態，強做滑稽狀，那只會叫人對他輕蔑而已。因此主持人一方面應保持輕鬆愉快的態度，另一方面也要有明快的果斷力。此外，要經常站在大家看得到的位置，時時與導遊互相配合。

如何進行遊戲才能提昇車上的氣氛

為提高車內愉悅的氣氛，由主持人來帶動各種遊戲是可以達到預期的效果，但是假如遊戲選擇不當，或主持的方式錯誤，則將收到反效果。

主持人有責任把車內冷淡、無生氣的氣氛帶動起來。因此，他要提供適合的遊戲，以提高成員的興緻，進而使成員間有交互與共的意識。開始時，主持人應以和善、有人情味的態度，帶領各種遊戲，消除大家的壓迫感與隔閡。

選擇適合對象的遊戲項目

假如遊戲的對象是中學生或大專生，卻要他們唱兒歌，相信是不會有太大興趣的，不如提供他們一些益智性的遊戲。但是，若從頭到尾始終玩這一類的遊戲，反應慢或對答不出的人愈來愈多，因而對這遊戲感到厭煩，進而退出當冷漠的觀眾，這樣也不恰當。

如此說來，遊戲的選擇也算是一門學問，取捨之間是相當微妙的，它必須能夠令人感到有趣才可以。

主持人切忌使表演者在眾人面前丟臉

人各有其優劣點，也各有其長短處。有的人是益智競賽的個中高手，有的人則在歌唱方面具有天賦，且能一邊唱歌一邊表演。

領導者須知

選擇適合對象的遊戲項目。

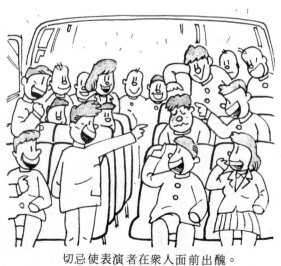

切忌使表演者在眾人面前出醜。

並不是每個人都願意做遊戲。遇到這樣的情況時，切莫勉強不感興趣或做不好的人在眾人面前出醜。康樂活動的目的是要使大家快快樂樂的、毫無心理負擔的，並非訓練某一個人去做某一件事，當然更不是叫人去體驗痛苦的。

編製節目程序表的妙法

詳知參加旅行者的實際狀況

首先，必須知道巴士旅行的觀光目的，參加者的性質（人數、年齡、男女比例），行程（距離、時間、中途休息的次數，名勝古蹟的數目），以便參考制定適當的康樂活動節目內容。

另外，須注意到車內的每一個人各有其不同的觀點及想法。如有人認為：「做遊戲是幼稚的行為。」或「我不要玩遊戲，只希望與鄰座聊聊天、開開心。」也有人會心存畏懼地想：「我最不會唱歌了，輪到我時，該怎麼辦？」等等。巴士旅行的參加者可能

是小學生、中學生或大專生，可能是年輕人或老年人，彼此也許是熟人也許只是初次見面。成員的背景各異，興趣不同，所以有時必須機動性地變更節目內容。

遊戲時間的分配必須恰當

主持人應留意歌唱、玩樂的時間適當與否。若遊戲時間太短，則提不起熱絡的氣氛，假如太長，大家對節目的興緻將逐漸減弱，而感到厭煩，這一點經常被主持人忽視了。

舉例來說，二小時的車程，那麼最好安排一小時來玩遊戲。其餘的時間讓成員享受玩樂後的愉悅，欣賞窗外的風景，或與鄰座聊天，做為他們自由活動的時間。

有時變更節目是需要的

　　康樂活動的進行是強制不得的。就一個

主持人的立場而言，當大家對節目內容不感

興趣，採取不合作的態度時，主持人往往會

焦慮，以致勉強他們當衆表演。要知道的是

，旅遊的主角是全體成員，既然大家不熱心

參與，便必須更換節目進行方式，重新營造

氣氛。「節目表是我費盡心思，花了好長時

間才計劃好的。」「這節目是某某絞盡腦汁

，好不容易才安排妥當的。」主持人千萬不

可有這種想法，而認爲節目內容不可變更。

對於大家不喜歡的，強迫去進行，必定是不

會順利的。

　　若是執意按節目表進行活動，人便受到

節目的控制，而主客顛倒了。畢竟節目是爲

達到預期的目的才編排的，一旦「人」的主

觀條件改變，當然有必要修正節目的內容。

編製大家皆能享樂的節目表

　　康樂活動必須避免讓車上的成員，感到

不愉快，或是有被冷落的感覺，而應藉著活

動的進行建立起彼此間的感情，進而有相同

的意識。欲做到這點，主持人必須站在成員

的立場來考量節目的內容。

　　現在舉例說明節目表製定的方式，下面

是爲時一個小時節目表的兩個例子。

節目表A

【假定】巴士乘客55人，位已坐滿，參加者

爲小學高年級學生，車程三小時，

節 目 表 A

	去		程		回		程	
	遊戲名稱	時間	參考頁數		遊戲名稱	時間	參考頁數	
前段	開場白	5(分)	28	前段	月亮與火箭	5(分)	32	
	模仿拍手	3	30		分配遊戲	15	104	
	拳頭·布·嘿咻	5	34					
	猜拳遊戲	5	52					
中段	手牌遊戲	5	76	中段	剪紙圈的神奇	10	138	
	傳寶遊戲	20	98		捲紙帶遊戲	10	118	
	撕紙帶遊戲	10	110		指定文字的歌唱賽	15	128	
後段	拍手歌	10	124	後段	到達時刻預測遊戲	5	188	
	地圖代號遊戲	10	164		謝謝司機先生	5	193	
	嗒·嗒·嗒·打	5	80		謝謝導遊小姐			
					主持人謝詞	3	—	

節 目 表 B

	去		程		回		程	
	遊戲名稱	時間	參考頁數		遊戲名稱	時間	參考頁數	
前段	開場白	5(分)	28	前段	俗語猜謎何以消愁？	5(分)	170	
	猜拳遊戲	5	52			10		
	自我介紹I	5	42		語彙遊戲	10	176	
中段	UP·DOWN·GO	5	78	中段	猜成語錯字遊戲	5	172	
	三角陣地	10	90					
	十秒歌唱賽	15	130					
後段				後段				

節目表B

【假定】巴士乘客55人，位已坐滿，臨時坐位不使用，參加者爲成人，車程三小時，途中休息一次。

途中休息一次。

第一章　遊戲上場

來吧，出發！開始我們的巴士旅行

這章所列遊戲的目的是要使車上成員之間，能彼此熟悉，很快進入狀況，製造明朗快活的熱鬧氣氛。

參加旅行者，有些是早已熟識的伙伴，也有些只是初次相見，有各種情況。

上了車，放好行李，對鄰座禮貌性的打個招呼，坐好位置。對這趟旅行內心莫不抱著一份期望，但也由於對鄰座的陌生而感到不安。

吃飯時間一到，成員共聚一堂，卻仍然不知道主辦者為誰，幹事是那幾位，對於車內是否有康樂活動的帶領人，也全然無知。

對於以上所列的情形，主辦者與主持人在心理上要有所準備。最好早一點鬆弛車上僵化的氣氛，讓成員互相熟悉。

開場白

開始時是最重要的，大家面露微笑，簡潔有力地互相打招呼。

準　備　不需要。

進行方式　全體成員集合完畢後，巴士在預定的時刻開出。不久，導遊小姐做簡單的自我介紹，再介紹司機及其他的服務人員。

接著，主辦者或幹事要對這次旅行的主旨、意義、行程（有時包括詳細日程）詳細說明。

其次，介紹康樂活動的主持人（有時即由幹事身兼康樂活動帶領人）。

開始時，很重要的，要詳察車內的狀況。主持人可以在向大家簡單地打招呼後，立刻進行遊戲。

至於如何開始，視當時的情況而定。

在向大家打招呼時，要起立站好，禮貌地向大家說明：

「我是剛剛被介紹的某某人，今天很榮幸與各位結伴旅遊，真的非常高興。我的任務是在往返車程中，帶各位玩些康樂活動，請各位多多指教！」

像這樣，簡短有力，面露微笑地致詞。

致詞時若過度謙虛，內容冗長，反而易引起大家的厭煩、反感。

為拉近主持人與成員間的距離，增進感情，致詞時不妨加入一些幽默話語，輕鬆一下情緒。

致　詞　舉　例

致　詞　內　容	主持人應注意的舉止及期望之目標
「各位先生，各位女士，大家好。目前我在某某機關服務，這次很榮幸由我來擔任車上的康樂活動。 　　有關窗外沿路的風景，導遊小姐會為我們做詳細的介紹；至於車內的遊戲、歌唱活動，則由我來為大家服務，好讓大家渡過一個輕鬆又愉快的旅程。 　　希望各位多多配合。 　　現在請各位與鄰座者互相對視一下。然後，請彼此道聲：『好！』 　　再請各位與對方握握手。」	• 善用麥克風。 • 輕輕地點頭打招呼。 • 露出愉快的笑容。 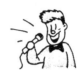 • 致詞完畢後，帶領大家開始玩遊戲。 • 以上的開場目的在打破冷場，製造大家和樂的氣氛。 • 由此展開遊戲內容，按預定的節目表進行。

◎**對於成員切莫心存成見**

　　當成員是老年人時，在大家的刻板印象中，認為對年長者要和和氣氣，事事遷就，充滿敬畏之心。於是不時地說：「老太太，老先生，聽得懂嗎？」「讓我們再說一次，再唱一次！」不斷地老先生、老太太，其結果可能會反遭白眼。因為那些老先生、老太太們也許並不服老，仍擁有一顆年輕的心。

　　同樣的，在面對小孩時，特意地使用兒語，會反而顯得不自然，徒遭孩童以奇異的眼光看你。

　　主持人認為當成員是老年人時應該這樣，當成員是孩童時應該那樣，這種心態是可以理解的，但不如以平常心來對待，反可以收到意想不到的效果。

模仿拍手

大家模仿主持人的拍手動作，是個極為簡單的遊戲。

準　備　不需要。

進行方式　主持人：「大家注意，請把各位的手借給我。」

講完後，便開始進行遊戲。

主持人：「這是個拍手的遊戲。當我說『好！』時，你們就拍一次手，明白了嗎？

現在就開始，好！」

夕丫夕丫……，最初動作總是不會整齊。

主持人：「要大家在第一次就有整齊的動作，似乎是很難，再練習一次，好！」

第三次時，夕丫！以後動作能夠劃一了。

主持人：「現在各位的意志漸漸集中了。接下來，你們跟著我拍手的動作一起做。要拍手了。」

主持人把雙手舉起，在頭的上方不斷地拍手，大家模仿其動作跟著拍手。突然，主持人停止拍手，此時必會有人未察覺而繼續拍手，當發現錯誤時，將會引起笑聲，造成和樂的氣氛。

最後加快拍手的速度，再突然停止。

主持人：「謝謝大家以這麼熱烈的掌聲來歡迎我。接下去請導遊小姐為各位介紹今天的日程。」講完後，遊戲結束。

遊戲的進行方式

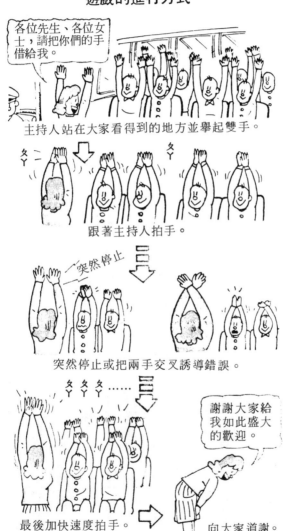

各位先生、各位女士，請把你們的手借給我。

主持人站在大家看得到的地方並舉起雙手。

跟著主持人拍手。

突然停止

突然停止或把兩手交叉誘導錯誤。

最後加快速度拍手。

謝謝大家給我如此盛大的歡迎。

向大家道謝。

注意事項　模仿拍手可以帶動快樂的氣氛，發生。這是一種讓大家的注意力集中在前方且讓全體成員注意前方。所以當導遊小姐介紹日程時，不致於有人說聽不清楚等的情形特別有效的遊戲。

月亮與火箭

讓大家仔細看主持人手上的動作，而能巧妙地使拍手斷斷續續的遊戲。

準　備　不需要。

進行方式　主持人站在前面大家看得到的地方，舉起握著拳頭的左手對大家說：「這個代表月亮。」再舉起張開的右手說：「這個代表火箭。」

主持人：「請各位注意，當火箭射過月亮時，請大家拍拍手，射回來時，也同樣地拍拍手。」

主持人一邊說一邊做出動作，讓大家拍手練習。

剛開始時用慢動作。有時可讓火箭射過月亮的一霎那突然停止，誘導大家造成偏差。在運用上，可引大家做出三、三、七的拍子節奏，或者任何有變化的快慢節

拍交錯，最後讓大家以亂打的拍掌聲結束。主持人：「謝謝各位真好，謝謝！」

不吝給我這麼熱烈的掌聲，你們

◎抽煙要適宜

一般的遊覽車都是禁止吸煙，但仍會有癮君子叨根煙做飄飄欲仙狀。

無論如何，在空間狹小，人數擁擠的車上吸煙，必會帶給其他人的不適，間接影響康樂活動和樂氣氛。在車上忌煙是應有的基本禮節。

遊戲的進行方式

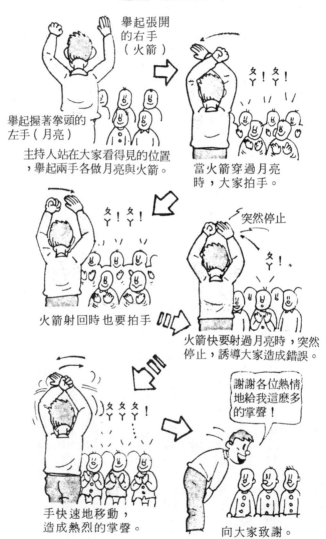

舉起張開
的右手
（火箭）

舉起握著拳頭的
左手（月亮）

主持人站在大家看得見的位置
，舉起兩手各做月亮與火箭。

夂！夂！

當火箭穿過月亮
時，大家拍手。

夂！夂！

火箭射回時也要拍手

突然停止

夂！

火箭快要射過月亮時，突然
停止，誘導大家造成錯誤。

夂！夂！夂！

手快速地移動，
造成熱烈的掌聲。

謝謝各位熱情
地給我這麼多
的掌聲！

向大家致謝。

拳頭・布・嘿咻

配合喊叫聲輪流用手出拳頭及布的遊戲。

看似不難，做起來卻是不易，饒富趣味。

準　備　不需要。

進行方式　主持人把右手張開向斜上方伸直，左手握拳貼在胸口。說：「各位先生、各位女士，請跟著我一起喊『嘿咻！』」

接著，主持人把左手張開向上方伸直，右手握拳貼在胸口，也讓大家喊「嘿咻！」

這時，若有人意興闌珊地不跟著喊。

主持人：「你們喊『嘿咻！』的聲音，沒有精神，顯不出各位的朝氣，請大家再喊一次！」

主持人：「大家振作精神繼續喊。嘿咻，嘿咻……。」

大家一起喊，一面加快速度。

主持人：「你們做得不錯！現在左手伸直並張開，右手握拳貼在胸口。練習看看。嘿咻，嘿咻……。」

如此繼續做動作，並漸漸加速。

主持人：「最後，當我說：『嘿』時，你們就做拳頭狀，一手張開拍一次手，說：『咻』，就一手伸直做布狀貼在胸口，且在兩個動作之間請拍一次手。這樣就比較難了。現在請大家配合我的喊聲練習，嘿咻，嘿咻……。」

主持人繼續喊數次讓大家練習，並漸加速。

遊戲的進行方式

配合嘿咻的喊聲，變換手的動作。

配合嘿咻的喊聲，變換手的動作。

『嘿』時，拍手，『咻』時，做手的動作。

落下來了！落下來了！

這個遊戲是讓大家配合著要掉落的東西做出不同的動作。要注意的是，不要被主持人的動作所誤導。

準　備　不需要。

進行方式　主持人：「在這個動盪不安的世界，天災人禍，地搖山動，得隨時小心有東西砸下來。因此，我們必須保護自己。現在，讓我們來做做這項遊戲。我會說出各種東西要掉下來了，針對不同的東西，請各位做出不同的動作。例如，當我說：「落下來了！」你們就要問我：「什麼東西落下來？」如果我說：「雷。」你們立刻把兩手壓在肚

臍上。好，現在來練習。

如上所述練習兩次。主持人：「單單只有打雷似乎沒什麼樂趣，我們來加上別的東西。如果我說拳頭打下來了，各位就把雙手放在頭上，保護頭部。如果是屋頂倒了，你們就將雙手高舉撐住屋頂。」

像這樣，主持人一面說明一面做動作，讓大家實際練習幾次。

主持人：「落下來了！落下來了！」

成員：「什麼東西落下來了？」

主持人：「雷。」

主持人一面說，一面故意把雙手往上舉，誤導成員們跟著做錯誤的動作。

如此玩幾回。注意的是，假如說到根本不會掉下來的東西，如「地球」，那就不必

做任何動作。

注意事項　這個遊戲的趣味性是在主持人做

出誤導的動作，使成員們因迷糊而呵呵大笑

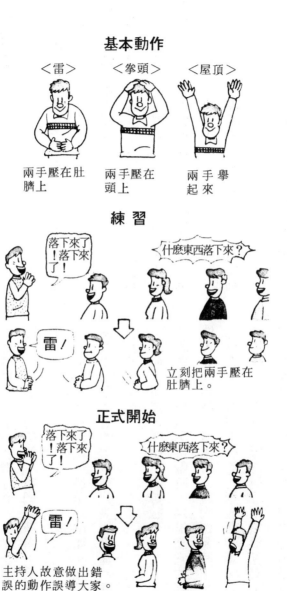

基本動作

〈雷〉　　〈拳頭〉　　〈屋頂〉

兩手壓在肚　兩手壓在　兩手舉
臍上　　　　頭上　　　起　來

練　習

落下來了！落下來了！

什麼東西落下來？

雷！

立刻把兩手壓在肚臍上。

正式開始

落下來了！落下來了！

什麼東西落下來？

雷！

主持人故意做出錯誤的動作誤導大家。

大燈籠

依主持人的指示而用手表示出大小不同燈籠的遊戲。

準　備　不需要。

進行方式　主持人：「現在，我們來做燈籠。當我說：『大燈籠！』請各位將雙手往橫的方向展開，手臂稍為彎曲，做燈籠狀。現在來練習。大燈籠！」

主持人一邊說，大家就做出大燈籠的動作。

主持人：「接下來，我們來做小燈籠。請大家用雙手做個小圓圈表示小燈籠。現在練習。小燈籠！」

主持人：「下一個燈籠是長燈籠。我說長燈籠時，請各位把雙手往垂直的方向上下展開，以表示長燈籠。我們來練習。長燈籠！」

主持人：「最後一個是短燈籠。我們以兩隻手上下靠近的方式來代表短燈籠。練習看看。短燈籠！」

如上所述，開始正式遊戲。

注意事項　做這個遊戲時，為提高它的趣味性，在練習時，當主持人說大燈籠時，把聲量放大，當說到小燈籠時則放低音量，長燈籠時將尾音拉長，短燈籠時則須簡潔有力。

但是到正式遊戲時，主持人則故意在講大燈籠時，放低音量，小燈籠時放大嗓門等，造成大家的錯覺。

基本動作

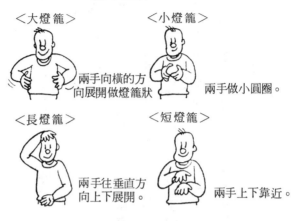

＜大燈籠＞
兩手向橫的方向展開做燈籠狀

＜小燈籠＞
兩手做小圓圈。

＜長燈籠＞
兩手往垂直方向上下展開。

＜短燈籠＞
兩手上下靠近。

練習

大燈籠

主持人雖然一手拿麥克風，却可以利用另外一隻手來做動作。

大家立刻以主持人所說的燈籠樣式做動作。

正式遊戲

小燈籠

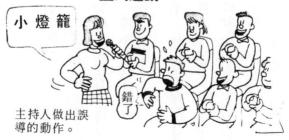

主持人做出誤導的動作。

錯了

另外，主持人也可以一面說一面做出錯誤的動作來誤導大家。

鼻與耳

配合節奏用手捏鼻與耳的遊戲。看似容易，實際上是有變化的。

準備　不需要。

進行方式　主持人：「各位先生、各位女士，請用你的右手捏住鼻子，左手捏你的右耳。大家做得很好。接著則相反，用左手捏鼻子，右手捏左耳。如果我說一聲『嗨！』各位就要換手的動作，可以嗎？現在就開始來練習。嗨、嗨、嗨、嗨。」

如此繼續做，順手時再漸加速度。

主持人：「現在加上拍手的動作，再去捏鼻子與耳朵。首先，我說『一』時請大家拍手，『二』時請右手捏鼻子，左手捏右耳，『三』時請再拍手，『四』時請用左手捏鼻，右手捏左耳。」

「好了，現在大家來練習。一、二、三、四……。繼續練習，做捏鼻子與耳朵的動作時，兩手應該是交叉的，往往有人會做錯。」主持人一邊說明一邊示範動作，讓大家熟練。

主持人：「接下來，我們將動作配合歌詞做做看。『兩隻老虎、兩隻老虎。』請大家配合這首歌的節奏做動作，看大家能否到最後都不出一點差錯。」

第一次時慢慢唱，第二次時加快速度。

注意事項　這個遊戲的動作極為簡單，但加速變化起來，却是頗有樂趣的。

遊戲的進行方式

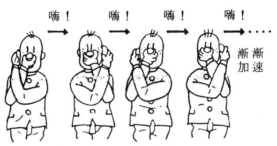

用右手捏鼻子，左手捏右耳。聽到一聲「嗨」時，同時換手。

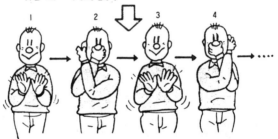

配合口令，先拍手然後捏住鼻子與耳朵。

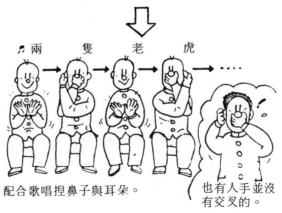

配合歌唱捏鼻子與耳朵。

也有人手並沒有交叉的。

自我介紹 I

這個遊戲的目的在藉著與鄰座的自我介紹，以增進彼此的友誼。

準　備　不需要。

進行方式　主持人：「人世間的一切事情，都有一定的因緣。今世之事，在前世便已註定，平常你我在路上也許擦身而過，是因前世有緣，才會讓我們再相遇。」

「今天，各位先生、各位女士，大家能坐在同一部巴士，一起結伴旅遊，可見是前世有緣。今生再相聚。為珍惜這個緣份，請大家彼此握手寒喧一番！」

主持人說著，便鼓勵大家與鄰座的人握手打招呼。

主持人：「也許你們之中有些早已熟識，假如你彼此還是陌生人，請先自我介紹。首先對你鄰座的人，再對你前後的人。」

「實際上，從開車到現在，可能有些已由陌生人，成為極為談得來的朋友了！」

注意事項　這樣的自我介紹，最好在出發後十分鐘開始較為適當。

假如因主辦者的致詞或日程表的說明上耽誤了時間，或尚未自我介紹便開始康樂活動，往往會剝奪成員彼此交談的機會。

旅遊時，花一點時間在自我介紹上，是非常必要的。

遊戲的進行方式

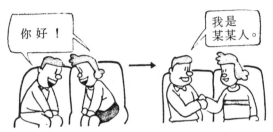

跟鄰坐的人打招呼，握手，並介紹自己。

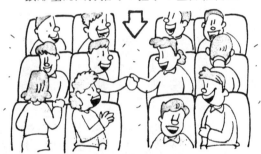

跟前後的人做自我介紹。

◎不知者爲不知

在做康樂活動時，懂得年節的各種習俗、典故、諺語、格言是很有幫助的。尤其在與年長者同行時，若能瞭解這些，特別容易與他們親近，這是經驗之談。

但與長者談到年節習俗、人生歷鍊時，不知者爲不知，切忌故作聰明，以免反遭人側目。

採訪報導

經由他人的採訪來介紹自己不便開口的事。

準備 備忘錄、筆。

進行方式 經過自我介紹後，大家已記住鄰座的姓名。這一次則要互相的採訪並報導。

主持人：「坐在自己周圍人的名字大概都已記牢了？不過，自我介紹時，總有一些難以啓齒的事沒有說出來。現在，請各位模仿記者，對你前後左右的人做採訪。

「訪問的內容不限定，可隨意發問。如有不願回答的，可拒絕回答。」

主持人言畢，便讓成員互做採訪。

主持人：「各位訪問結束了嗎？現在請各位以記者的身份報導你所採訪的人。之後，被採訪者再來報導另一個受訪者。依此輪流下去。」

「現在，先由我來介紹我的受訪者。某某先生，請站起來面對大家，讓大家認識認識你。某某先生是某某縣人，在電腦公司服務，住在公司宿舍，是位程式設計師。他的嗜好是打棒球。目前他急於成家，若有合適的對象，便會立刻結婚。

介紹完了，現在請由某某先生來介紹他所採訪的對象。」

經由採訪報導，把別人簡單地介紹一下。這種把自己不好開口的事，由他人口中透露出來，是很有意思的。

遊戲的進行方式

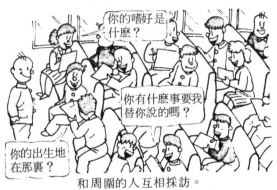

和周圍的人互相採訪。

首先由主持人來介紹他的受訪者。

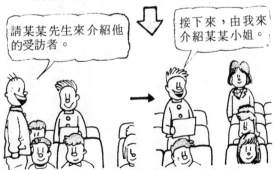

受訪者被介紹之後，再介紹他的受訪者。

限時30秒的自我介紹

以30秒的時間適切地做自我介紹是最恰當的。過長則拖延時間，過短則未能詳盡。

準備　不需要。

進行方式　主持人：「因為時間有限，只能請各位在30秒內做自我介紹，這點請大家諒解。」

「各位在自我介紹時，若時間到了，我不做特別訊號，請大家自我約束，以使每個人都有機會介紹自己。」

言畢，成員一一地自我介紹，各自「吹噓」。

全部人員皆介紹完後，這時主持人說出在30秒剛好結束的人有那些，不及或超過的有那些人。

注意事項　一般在巴士上做自我介紹時，是坐在席上由前面依序地輪流介紹。如此，在後座的人並無法看清前者的相貌。所以，應起立讓大家都能熟悉你的面孔。

自我介紹的內容，有的人是這樣的：「我叫某某某，某某縣人，請多多指教。」如此不到10秒便介紹完畢，未免過於簡單。

也有人的自我介紹是這樣的：「我出生於某某縣，某年畢業於某某學校……。」將其一生的經歷描述地極為詳細，「目前的身份是單身貴族，希望早日遇到我的夢中情人。」長篇大論，喋喋不休，如此就又太冗長了。

大體而言，一個人以30～40秒做自我介

紹最恰當。在30秒內，足以將自己的出生地
、職業、家庭狀況、嗜好、希望等大略陳述

完畢，簡短而適切地自我介紹是加深大家印
象的最好機會。

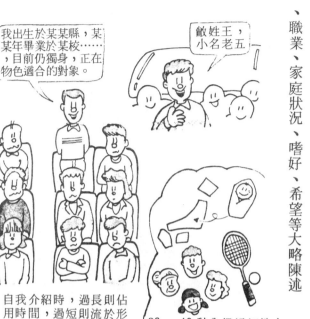

自我介紹時，過長則佔用時間，過短則流於形式。

30～40秒內很適切地介紹自己的出生地、職業、家庭狀況、嗜好、希望等

◎主持人必須是個多才多藝又博學的人

巴士到達目的地之後，在步行到歇宿地還有幾公里的路程，這段時間，一般也會安排活動。

換言之，康樂活動並不限於僅在車上進行。主持人應配合節目程序針對現代人的特性，如求知欲、對自然的嚮往、一般禮儀、運動的不足、大自然的體驗等，給予大家在社會上、教育上、心理上的建設性解說。因此，主持人平日應多吸取各類的知識，以便隨時派上用場。

自我介紹Ⅱ

先介紹前一個人的姓名，再介紹自己，依次輪流下去。

準　備　不需要。

進行方式　主持人：「請各位在做自我介紹時，第一個人說：『我是李大偉，請多多指教。』說完把麥克風交給鄰座的人。第二個人要說：『我是李大偉鄰座的張小華，請多多指教。』依次再交麥克風給下一個人。如此輪流介紹。」

這種自我介紹的重點是，必須先介紹前面一個人的姓名，再介紹自己。如此有宣傳別人，加深印象的廣告效果。

有些人會特意地謅詞用句：「當黎明前的一道彗星劃過，在無人島上竟誕生了現在坐在朱玉小姐身邊的英俊小生石忌寞，就是區區在下我是也，請多多指教。」如此幽默有趣地介紹自己也可以。

另外，有一種名字連記法，即是下一個人必須把前面所有人的姓名從頭介紹完畢，再介紹自己。這種自我介紹方法不容易，往往要靠鄰座的人協助。因此，名字連記法較適合在成員大多是熟識的情況。

介紹時，起立讓大家看清楚較能加深印象。再者，在中途休憩後集合出發時，可盡快確認人數，且讓不熟識者加速親近的程度，這是上述自我介紹方法的好處。

遊戲的進行方式

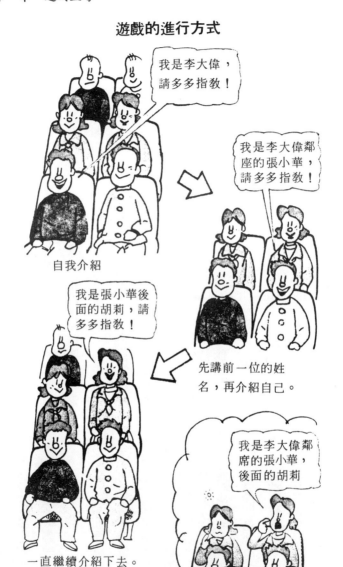

名字連記法，使自我介紹變得複雜。

我是誰

一般在自我介紹時，其他人往往只是個旁聽者，無法對說者留下深刻的印象。這個遊戲則是經由側面的瞭解，以問答的方式達到自我介紹的目的。

準備　紙、筆。

進行方式　主持人：「現在我發給各位每人一枝筆及一張紙，接著請各位就我提出的問題，將你們的答案寫在紙上。」

「第一個問題，你出生在那裏？第二，你畢業於那個小學？第三，當時你的朋友如何稱呼你？第四，你認為自己是何種個性的人？第五，你的嗜好是什麼？第六，你喜歡什麼顏色？第七，你最喜歡的演藝人員。第八，你屬於何種行業？第九，你現在穿何種顏色的衣服？第十，你叫什麼名字？」

如上述一一將問題問完，讓成員將答案依序地書寫在紙上。

主持人：「寫完請交到前面來。我現在要唸你們所寫的答案，然後請各位猜猜答案的主人是誰。第一位，我要開始唸了，請注意。『我出生於彰化縣，○○縣立國民小學畢業，當時同學都叫我○○。』好了，請問有人猜出這個人是誰嗎？」

依此類推，只唸出幾個答案便請大家猜一猜。若被猜到了，就請這個人起立亮相，主持人並繼續將答案唸完。若未能猜出就繼續述說，直到說出最後的答案。主持人：「我唸到這裏還不知道是那一位嗎？那我再給

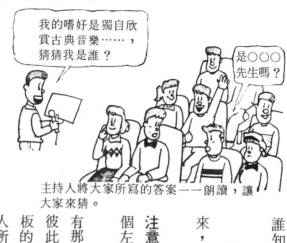

主持人將大家所寫的答案一一朗讀，讓大家來猜。

你們一點暗示。『我個性開朗，常參加社交活動，喜歡古典音樂，伊莉莎白泰勒是我的偶像。』唸到這裏，各位應該猜到這個人是誰了吧！至少知道是位先生或女士吧？」主持人：「這是給你們最後的提示。『我目前在杏壇服務，今天穿黃色的衣服。』這神秘的人物到底是誰知道嗎？」

依序把人物的特性一一陳述，請大家說出正確的答案。

如果有人猜出來了，主持人便說：「〇〇〇先生，請站起來，讓大家看清楚你的臉，認識認識你。」

主持人依次地介紹，第一個介紹完後，接著第二個……。

注意事項　主持人並不需要把全部的人都介紹出來，只需唸十個左右即可，其他的只要大略地敍述。

這個遊戲的旨趣，在於經由這樣的介紹方式，讓大家知道有那些人是自己的同鄉，而那些人與自己有同樣的嗜好，以便彼此更有親切感，各自尋覓知音。上面所列十個問題，並非呆板的，問題的設定可自由活潑。但須注意的是，有些問題是別人所不願回答的，如年齡、最高學歷、收入等。

猜拳遊戲 I

這是要大家出和主持人相同拳頭的遊戲，由此可發揮個人的敏捷性。

準　備　不需要。

進行方式　主持人站在前面：「各位請把手舉起來。」一邊說一邊舉起一隻張開做「布」狀的手。這個時候，成員多半跟著舉起做「布」狀的手，相反的，若主持人舉起的是握拳的手，大家依樣會是握緊拳頭的手。

主持人：「現在，請用你舉起來的手，大家一起來猜拳。開始了，請用，剪刀、石頭、布！」

出拳之後，請大家靜止不動。

主持人：「我看大家的拳式並不完全一致，有的人出剪刀，有的出布或是石頭。現在，我要大家出的拳與我一樣，這似乎不容易，我們來試試看。如果我說完『剪刀、石頭、布！』你們在大聲說『布』之後，立刻出和我相同的拳，明白了嗎？現在開始。剪刀、石頭、布！」

遊戲的進行過程中，必然有反應較遲鈍的人，這就是趣味所在。

一次又一次地，讓大家熟練。遊戲開始時，喊「剪刀、石頭、布！」來猜拳，慢慢地加速後，只說「布、布、布……」。

主持人：「接下來，我要你們出贏過我的拳。剪刀、石頭、布。」

主持人：「最後，請大家出輸我的拳。

遊戲的進行方式

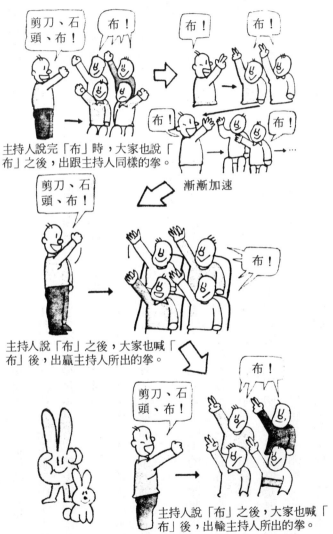

剪刀、石頭、布。」出輸的拳，只要進行四、五次就可以了。

·53·

猜拳遊戲 II

由主持人對全體成員猜拳的遊戲。贏者編為一組，輸者編為一組，兩組再賽，依次下去。

準　備　不需要。

進行方式　主持人：「請大家舉起一隻手，和我猜拳。剪刀、石頭、布！」

主持人：「請大家一起大聲說『剪刀、石頭、布！』再來一次，剪刀、石頭、布！」出拳之後，請大家靜止不動，保持拳式。

主持人：「各位比照一下，輸給我的人，請輕輕地把手放下。」

輸者把手放下後，由剩下的人繼續和主持人猜拳，最後贏的人，請他做自我介紹。

主持人：「這位女士是這輛巴士中的拳王——猜拳的最後勝利者，請大家給她鼓勵鼓勵！」介紹完畢。

主持人：「再來做一次，這次請贏的人放下手休息，輸的人繼續猜拳。最輸者做自我介紹。」

主持人：「這是本巴士的常敗將軍，也請大家拍手鼓勵鼓勵！」如是介紹完畢。

主持人：「猜拳最贏的和最輸者請起立，現在來看看他們兩位到底那位是真正的強者，比賽以三回合分勝負。開賽之前，先讓大家做個預測，認為某先生會贏的，請拍拍手。認為某小姐會勝者，請拍拍手。現在就

遊戲的進行方式

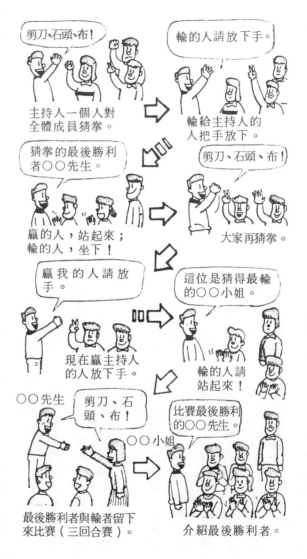

讓他們一決勝負！」最後的勝利者，再重新　隆重地介紹一次。

成組的剪刀、石頭、布

這是由猜拳演變出來的遊戲，是以各出剪刀、石頭、布的三個人為一組的玩法。由於每個人深恐自己不能成組，其旨趣就在此。

準備 不需要。

進行方式 主持人：「各位請把一隻手舉起。現在要來猜拳，準備好了嗎？剪刀、石頭、布！」

全體成員一起猜拳。

主持人：「保留你們所出的拳，不要放下。看看其他的人的拳式，請各自尋找和自己拳式不同的人，以剪刀、石頭、布三者為一組，並手拉着手。

言畢，出剪刀、石頭、布者三人各自為一組，並手拉手表示。」

主持人：「無法成組的人，請舉著手不要動。現在舉手的人登記一次，被登記五次的人就要罰他表演。所以，要小心了。第二回合，剪刀、石頭、布！」

主持人：「沒有被登記過的人請舉手。

如此反覆進行，且每次要確認被登記的人，並問被登記了幾次。如有人累積被登記了五次，便結束遊戲，由他做自我介紹。

主持人：「現在還是讓這些舉手的人，尚未被登記過的人舉手了。

言畢，尚未被登記過的人舉手了。

主持人：「現在還是讓這些舉手的人，以剪刀、石頭、布三者為來做自我介紹！」

遊戲的進行方式

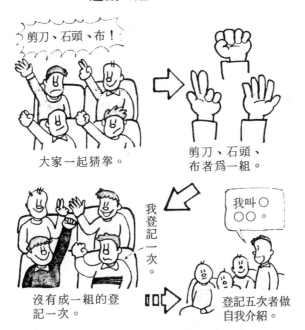

剪刀、石頭、布！

大家一起猜拳。

剪刀、石頭、布者為一組。

我登記一次。

沒有成一組的登記一次。

我叫○○○。

登記五次者做自我介紹。

以這樣的方式進行遊戲，常有一些出乎　意料之外的娛樂效果。

◎要有與他人協調合作的自我體認

為使巴士旅行在快樂的氣氛下順利進行，單靠主持人個人的努力是不夠的，必須全體參加人員有共同的體認，彼此協調合作，真正完成一趟快樂行。切忌個人單獨行動，以免破壞整體性。

每個人在做康樂活動之前，必須先具備與大家團結合作的精神，這點是很重要的。

巴士旅行遊戲
牽不到你的手

這是個和周圍的人手拉手的遊戲。由於車內狹窄，因此每人必須儘量伸展身體，藉此達到運動目的。

準備 不需要。

進行方式 主持人：「現在，請大家跟附近的人手拉手。條件是左右手必須與不同的人拉在一起。請各位試試看！」

言畢，大家開始做動作，大致都已手拉手了。

主持人：「好了，如果有空手的話請舉手了。」

主持人：「如有人空著手，請把手舉起來。只有三個人嗎？應該是雙數的。請那三位朋友再試著拉拉看，我們規定如有人空手

三次，這人就要為大家表演。這次不算。現在，請各位與你牽手的人互做自我介紹。」

完後，再重複做一次。

主持人：「遊戲正式開始，但不可和剛才與你做自我介紹的人再拉手了。」

主持人一邊說一邊觀察遊戲進行情形。

主持人：「好了，如果有空手的話請舉手，算登記一次。現在再與你牽手的人自我介紹吧！繼續進行第二回合，請不要與同樣的人拉手，開始！」

依此一再手拉手，做自我介紹。約玩了五次之後，遊戲便停止。

最後被登記三次的人，讓他們向大家做自我介紹，代替處罰。

·58·

遊戲的進行方式

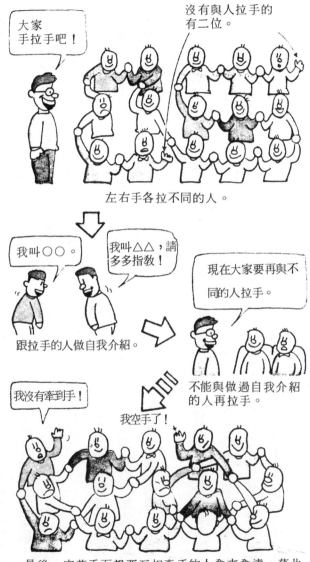

朋友有幾位

這是拉手遊戲的另一種玩法。由鄰近的人儘量地手拉手，組成人數愈多的可以得分。

準　備　不需要。

進行方式　主持人：「現在，聽我的口令，一起跟附近的人手拉手。練習一次。」

「各位拉著手不要放下，我說明一下遊戲的規則。對於拉手人數最多的那一組，每人可以得一分，最後看誰得分最多。數人數的時候，由於大家是坐著手牽手，不易站起來數，所以請坐在前面的一個人，用你的一隻手用力握一下並數一，被握緊手的人感覺

到後，請數二。再用另一隻手緊握一下次一個人的手，請數三。依序下去，便知道你的組有多少人了，明白嗎？現在開始要正式遊戲，大家請手拉手。」

遊戲如上述進行。

主持人：「請各位數一數各組的人數。最多的有幾個人？給那組的每個人一分。」

這樣玩過數回後，請最高得分者自我介紹。

注意事項　這個遊戲不限制每次必須跟不同的人拉手。而為使自己所參加的小組人數衆多，大家會盡其可能地把手往外延伸。因此，主持人有必要發出停止的口令，予以結束。

有時，可能會造成全車只連成一小組的

遊戲的進行方式

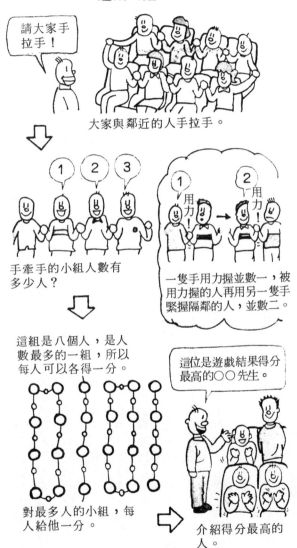

請大家手拉手!

大家與鄰近的人手拉手。

1 2 3

手牽手的小組人數有多少人?

1 用力! 用力! → 2 用力!

一隻手用力握並數一,被用力握的人再用另一隻手緊握隔鄰的人,並數二。

這組是八個人,是人數最多的一組,所以每人可以各得一分。

這位是遊戲結果得分最高的○○先生。

對最多人的小組,每人給他一分。

介紹得分最高的人。

情況,這樣每個人都可得分。

也許可以嚴格規定,每次不可與相同的玩性。

人握手,但如此一來,會減少這個遊戲的可

摘花

把每個人所說的花名記下來，以便摘花，看誰摘得最多。這個遊戲主要在測驗大家的記憶力。

準　備　不需要。

進行方式　主持人：「各位，現在請每個人說出你最喜歡的花，並記住其他人的花名。若是同一種花，也沒關係。從前面的人開始。」

主持人一面說一面拿麥克風請大家各說出花名。

主持人：「每個人都講完了。現在，每人即代表自己所說的花。這麼一來，車上便是一個開滿各種花的花園了。現在請幾位來摘花，就所記得的隨意說出幾種花名，被摘的花請舉手，表示被摘走了，看誰能摘最多的花。現在請○○先生，開始摘花。」

由主持人指定某人摘花。

○○先生：「櫻花、紫丁香、蒲公英、萬壽菊、鬱金香、麝香豌豆……」

主持人：「○○先生摘了不少。數數學手的人，看他摘了幾朵花。」

數完後，再指定另一個人摘花，最後看誰摘最多。

主持人：「摘花最多的是○○先生，共有二十朵。被摘得最多次的花是櫻花，一次也沒有被摘到的是向日葵。」

主持人以上述的話，結束這項遊戲。

遊戲的進行方式

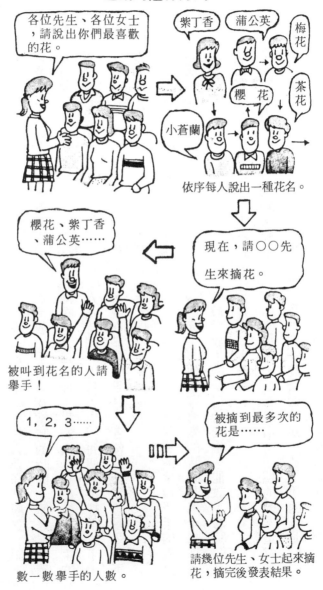

時間感

一分鐘到底有多長呢？這個遊戲是在測試每一個人對時間的感應如何。

準備　有秒針的手錶。

進行方式　主持人：「現在，我要測試各位對時間的感應如何。請大家舉起一隻手並閉上眼睛，當我說『開始』，你們應在心裏暗數著時間，自認為一分鐘到了，就把你的手放下來。明白嗎？」

主持人說明完畢。所以要把一隻手舉起來的原因，是預防有人用脈搏的跳動次數來計算一分鐘的長度。主持人：「請大家舉手並閉上眼睛，現在開始！你們自己覺得一分鐘到了，就請放下手。」主持人言畢，慢慢

等全部成員都把手放下了。

在這過程中，主持人要仔細觀察，記下最早放下手的人及當時的時間，剛好很準確地在一分鐘時放下手的人，和最後放下手的人及時間。主持人：「每個人都把手放下了，現在請靜開眼睛。各位有什麼感覺？是不是覺得一分鐘很長？」

「接下來發表結果。最早放下手的人是○○先生，他實際感覺的時間是三十二秒。而最後放手的是○○先生，他放手的時間是一分又二十四秒。」

「現在，宣布最有時間感的人。這位很準確地在一分錢的時候，放下手的人是○○先生。請站起來，讓大家看看你的眞面目。」主持人對大家如此做結語。

第二章　雙人遊戲

大家和和氣氣、快快樂樂地玩

第二章所列遊戲的目的，是要增進彼此的親密感。巴士內的康樂活動，是以主持人為中心，由其帶大家一起唱歌、玩遊戲，但也容易忽略與鄰座間的相互關係。因為一趟巴士旅行的路程並不算短，隔鄰的兩個人必須長時間的坐在一起。欲擁有一次快樂的旅遊，對如何增進鄰座兩個人的親密關係，是有其必要的。因兩個人坐在一起，彼此一定會交談，吃東西時也會互相分享，主持人更應好好利用遊戲來增進他們的友誼。

為使鄰座二人能鬥智對抗，主持人應準備各式的節目。當遊戲能使兩人分出勝負，或偶爾發現特別令人佩服的人時，能夠提高大家在車內遊戲的興致，增加快樂的氣氛。主持人須充分考量雙人遊戲在所有節目中所佔的比例，使彼此兩人有親切感為要。

但是要注意，若是對於輸贏過度認真，反而會提高彼此敵對意識的遊戲，必須避免。主

雙手猜拳

這是兩手同時出拳的猜拳遊戲，難度較高，必須仔細判斷，不要弄錯。

準備 不需要。

進行方式 主持人：「請各位與鄰座的人猜拳，以三回合分勝負，三次中有二次猜贏的人，是爲勝利者。」

主持人言畢，便要求兩個兩個彼此猜拳。

主持人：「現在，請各位用兩隻手一起猜拳，你的兩隻手可以出相同或者不同的拳。」

。請猜拳吧！剪刀、石頭、布！」

主持人讓大家用兩手猜拳，另一方面向

大家說明決定勝負的規則。

主持人：「現在你們出拳之後，仔細看是贏還是平手，計贏不計輸，請判斷一下。

　　　　　　　　　　　　　」

這時，主持人舉出幾組的猜拳結果，做爲裁決範例。

主持人：「各組以三回合分勝負，當然是以雙手一起猜。」

如上述進行遊戲。

注意事項 猜拳的時候，如果兩個人的拳式有剪刀、石頭、布三者，將不分勝負。排除出三種拳式的情況外，唯有在兩人中至少一人的左右手出相同的拳時，才會分輸贏。如果兩個人各自出左右不同拳式者，永不分勝負。

判定法

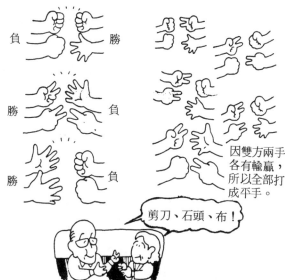

因雙方兩手各有輸贏，所以全部打成平手。

剪刀、石頭、布！

唯在只有兩種拳式，且雙方至少有一方左右出相同的拳時，才能分出勝負。

因此可以說，這是個很消耗時間的遊戲。至於是否將要點告知成員，由主持人視情況而定。

◎領隊心得10則

身為領隊，切記不可太過自信，以為能夠掌握任何情況。事先必須充分瞭解旅行的目的、行程、團員的基本資料（性別、年齡、彼此認識的程度等）以便好好準備。　—其一—

在車內所進行的遊戲項目，一定要配合對象。在選擇本書所列的各種遊戲時，不僅閱讀內容而已，也要實際做做看，察其可行性。在詳細確實瞭解之後，才把自認為有信心且適合的節目，在巴士上展開。　—其二—

盤子、圓子、梳子

這是運用剪刀、石頭、布的猜拳方式加以演變的遊戲。主要是須特別記好剪刀、石頭、布的代稱。

準　備　不需要。

進行方式　主持人做出猜拳時「布」的樣子給大家看，問：「這是什麼？」有的人說：「手」或是「布」，有的則認為是「紙」，大家各自回答。

主持人：「這是個盤子。」以後記住，張開的手代表盤子。

「這是什麼？」主持人一邊說一邊舉起握緊拳頭的手。

「這個代表圓子（湯圓）。」

這時，主持人再舉出剪刀狀的手說：「這個是梳子。」

如此依序介紹盤子、圓子、梳子。

主持人：「現在，請先與鄰座互相猜拳，決定先攻與後攻者。」

「由先攻者先出拳。如果先出布，就要說：『盤子、盤子、圓子』說到圓子時才出石頭的拳式。後攻者這時配合對方，當對方說圓子時，則出其他的拳式，否則就算輸了。

若出不同拳式，則攻守互換，第二次由後攻者開始。如果兩個人都出剪刀，就說『梳子、梳子、盤子』，依此繼續比賽下去。」

主持人說明完畢，便將全體分組進行猜拳比賽。

基本動作

盤子

梳子

圓子

相當於猜拳時的布。　　相當於猜拳時的剪刀。　　相當於猜拳時的石頭。

比賽方法

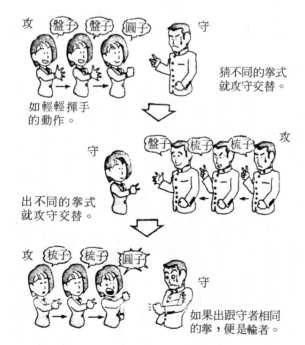

攻　盤子　盤子　圓子　　守

如輕輕揮手的動作。

猜不同的拳式就攻守交替。

守　盤子　梳子　梳子　攻

出不同的拳式就攻守交替。

攻　梳子　梳子　圓子　　守

如果出跟守者相同的拳，便是輸者。

注意事項　這種猜拳比賽當兩人進行至一段時間後，應更換對抗的對象，比較具有刺激性。

再者，注意盤子、圓子、梳子的組合方式，不要一成不變。

海、陸、空

這個遊戲需要語言跟動作的配合，如搭配錯誤便算輸。

準　備　不需要。

進行方式　主持人：「首先，讓大家練習一下這個遊戲所需要的語言跟動作。當我問各位：『海上有什麼？』你們要立刻回答『海上有海鷗』，並同時將兩手往兩旁伸展振動，做出海鷗飛翔在海上的樣子。必須動作跟語言同時進行才可以，現在做一次練習。海上有什麼？」

主持人言畢，讓大家做出語言與動作。

主持人再向大家問：「在空中有什麼？」或是「在小山上有什麼？」讓成員練習。

「空中有什麼？」這樣問時，大家一面說：「有飛機在飛。」一面將兩手交叉在胸前（代表飛機的螺旋槳）。

「小山上有什麼？」

「有兔子在跳來跳去。」如此問時，大家便一邊說：「有兔子在跳來跳去。」一邊將雙手分別放在額前當成兔子的耳朵。

主持人：「各位把動作記好了沒有？現在開始比賽。首先請與你的鄰座猜拳，由贏的人向輸的人發問『在海上有什麼？』或『在小山上有什麼？』輸的人配合發問者，做出動作並回答。如一時記不起來或弄錯的人，便算戰敗者，動作與回答都正確的，就由原回答者發問。如此輪流交替，直到分出勝負為止。」

將此遊戲進行三回合以決定勝負，或者

用淘汰賽的方式進行也可以。

另外，「在海上有什麼？」若發問者不

能馬上正確回答，就攻守交替。

小心誤說為「海鷗有什麼？」時，就算發問

者輸了。

基本動作

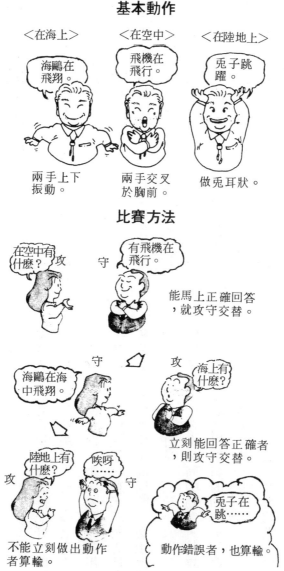

<在海上>　　　　<在空中>　　　　<在陸地上>

海鷗在飛翔。

飛機在飛行。

兔子跳躍。

兩手上下振動。

兩手交叉於胸前。

做兔耳狀。

比賽方法

在空中有什麼？　攻

守　有飛機在飛行。

能馬上正確回答，就攻守交替。

守　海鷗在海中飛翔。

攻　海上有什麼？

立刻能回答正確者，則攻守交替。

陸地上有什麼？　攻

唉呀　守

不能立刻做出動作者算輸。

兔子在跳……

動作錯誤者，也算輸。

臉部、手部、腹部

模仿比劍的樣子，用很大的聲音配合動作吆喝對方的遊戲。

準　備　不需要。

進行方式　主持人：「現在讓大家來比劍。因為在車上地方狹窄，無法使用真的竹劍比賽。所以依下列方式進行。」

「首先『臉部』動作，把兩手貼在你的前額。大家練習，可以嗎？」

「然後我說『手部』時，請把手掌朝下，並且雙手交叉重疊。」

「最後，『腹部』時，請把雙手貼在你的腹部。」

主持人每說明一項，就讓大家練習一次。

主持人：「各位把三種動作記好。開始請先與鄰座的人猜拳決定先後，贏者先攻，輸者後攻。兩人面相向，由先攻者先講出『臉部、手部、腹部』之任一種，讓對方做動作。後攻者在先攻者說出的同時，必須做出和先攻者不一樣的動作。

假如做出和先攻者相同的動作，後攻者便算是輸了。如能做出不同的動作，就攻守交替，由後攻者開始進攻。

請大家與鄰座進行五回合的比賽！」

主持人言畢，便讓成員互相比賽。

如果成員有不瞭解的，主持人應上前做示範動作。

·72·

基本動作

<臉部> <手部> <腹部>

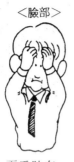

兩手貼在　　手掌向下，雙　　雙手放在
前額。　　　手交叉重疊。　　腹部。

比賽方法

攻　　臉部　　守

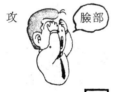

如果做出不同的動
作，就攻守交替。

守　　手部　　攻

如做出不同的動作
，就攻守交替。

攻　　臉部　　守

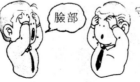

如守者做出相同的
動作，就算輸了。

也可以進行淘汰賽的方式，選出劍術高　手。

天狗與狸貓

按照猜拳的輸贏很快地做不同動作的遊戲。必須集中精神，不可漫不經心、粗心大意。

準　備　不需要。

進行方式　主持人：「這是一種需要運用反射神經的遊戲。首先請與鄰席者猜拳，依輪贏做不同的動作。贏的人請把雙手做石頭狀貼在鼻子上說：『天狗的鼻子是尖鼻。』各位練習看看。」

「天狗的鼻子是尖鼻。」

主持人一邊說一邊帶大家做動作。

成員按主持人的指示，邊做動作邊說：

「天狗的鼻子是尖鼻。」

主持人：「輸的人，則將兩手由下巴的地方往下腹做個大弧線，說：『狸貓的肚子是大鼓肚。』各位請練習。」

成員一邊做動作一邊說：「狸貓的肚子是大鼓肚。」主持人則反覆地說：「贏的人如何？」「輸的人如何？」讓大家多練習幾次。

主持人：「沒問題了吧？請跟鄰座的人進行三回合比賽，先做出動作和正確說出句子的一方贏。大概會有很多人做錯、說錯，錯誤的人就算輸。現在，大家開始比賽。」

言畢，主持人讓成員互相比賽。

注意事項　用淘汰賽的方式進行遊戲，以決定最後的冠軍者。輸的人退出比賽當裁判，判定誰最先做出正確的動作，和說出配合的

基本動作

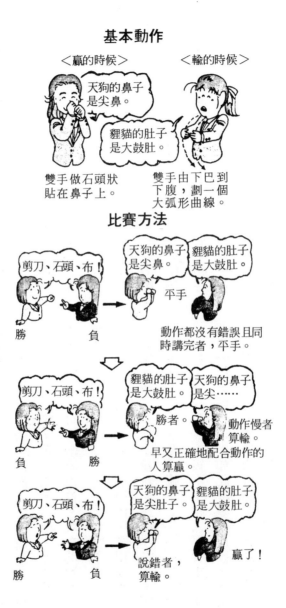

＜贏的時候＞　　　　　＜輸的時候＞

天狗的鼻子
是尖鼻。

貍貓的肚子
是大鼓肚。

雙手做石頭狀
貼在鼻子上。

雙手由下巴到
下腹，劃一個
大弧形曲線。

比賽方法

剪刀、石頭、布！

天狗的鼻子　貍貓的肚子
是尖鼻。　　是大鼓肚。

平手

勝　　負

動作都沒有錯誤且同
時講完者，平手。

剪刀、石頭、布！

貍貓的肚子　天狗的鼻子
是大鼓肚。　是尖……

勝者。　　動作慢者
　　　　　算輸。

負　　勝

早又正確地配合動作的
人算贏。

剪刀、石頭、布！

天狗的鼻子　貍貓的肚子
是尖肚子。　是大鼓肚。

說錯者，　　贏了！
算輸。

勝　　負

句子。以此方式到最後決賽時，雙方必定都　很強，而難分勝負，但也就愈具趣味性。

手牌遊戲

打主持人所喊出代表號碼的手的一種遊戲。在打的時候，不要忘了你的同胞愛，應具有同情心及體貼心。

準備 不需要。

進行方式 主持人：「這是以坐在一起的兩個人爲一組而進行的遊戲。先請鄰座的兩個人握手，並互做自我介紹。然後把你們的手心向下，雙手伸向對方。從一號到四號，對你們的四隻手各定出代表號碼。」

言畢，主持人讓大家隨意地爲自己的手定出代表號。

主持人：「大家把號碼定好了嗎？我們來練習。當我喊出『二號』時，是指各位可以打代表二號的手。換言之，二號手爲避免被打，可以去打二號的手。這時，要去打人的手，絕對不可以繼續追打。現在開始。三號！」

如此，最初一個一個地依序喊出號碼。

等大家熟練了，就繼續喊「三號、二號、四號、三號……」反覆喊號。

如上述練習幾次後，主持人可要求大家把手的代表號更換。如此改變幾次後，成員極易弄混淆。如果對方打錯了，被錯打的手，可以打弄錯的人三次。

注意事項 如果分組無法分配得剛好而多出一個人，這時三個人一組也是可以玩的。因

遊戲的進行方式

手心向下，雙手往前伸。

兩人商量自定手的號碼。

一號、三號、四號…

主持人所喊號碼的手縮回，其他的手追打。

練習熟練了，便繼續喊。

一號！

玩到中途時，變更手的號碼（較易引起錯誤）。

對方打錯了，被錯打的手，可打對方三次。

此，主持人有時候可以故意說：「五號、六號。」三人為一組時，位在中央的人較不利。所以要規定，兩旁的人必須盡可能打靠近自己的手。

UP・DOWN・GO

這是個打手的遊戲，可以測試每個人的敏捷性。

準備 不需要。

進行方式 主持人：「由兩個坐在一起的人來進行這個遊戲。」

主持人言畢，讓大家分組準備開始遊戲。

主持人：「請各位互相猜拳，先決定勝負。」正式遊戲。

主持人：「兩人面相向，贏的人把右手往下前方伸出。輸的人再把右手疊在對方手的上面（不貼緊）。然後，贏的人再把左手疊在輸的人的右手上。同樣的，輸的人的左手疊在贏的人的左手上。彼此交錯著手，明白嗎？」

「現在我說一聲『嗨！』你們就把最下面的手移動到最上面去。做做看，嗨、嗨、嗨……」

如此，漸漸加速動作。主持人見大家都已熟練了，才又繼續。

主持人：「各位做得不錯。現在當大家做動作的中途，聽到我說『go！』的口令時，最下面的手，也就是最幸運的手，可以移到上面去打其他的手。若不願意被挨打，可以縮回你們的手，瞭解嗎？開始了。嗨、嗨……go！。」

如上述，反覆做幾次，並漸漸加速。這時

比賽方法

勝　　　　　　　　　　　　負　　　　　勝　　　　　負

兩個人猜拳，輸的人與贏的人互相疊手，
輸的人的手在上面。

聽到「UP！」口令，把
下方的手往上移動。

聽到「DOWN！」的口令時，
將上方的手移到下方。

「go！」口令時
，就去打對方。

若敏捷性不夠，手未及
時縮回，就被挨打了。

，大家都做得興高采烈了，主持人才又繼續。

主持人：「剛才喊的是『嗨』，現在用時髦一點的口令，我們用英語中的『up』來代替。當我說『up』時，各位就把手由下往上移動。另外加上一個口令『DOWN』，也就是請各位把上面的手移動到下面。」

如上述，讓成員練習幾次。

主持人：「要正式發口令了。『up』的口令是把下方的手拿到上方，『DOWN』是把上方的手拿到下方。再加上『go』的動作。懂嗎？up, up, DOWN, ……go！」

注意事項　從簡單的基本動作開始，讓大家慢慢熟練，再正式進行遊戲。

嗒、嗒、嗒、打

這是一種韓國的打手遊戲。必須配合主持人的口令，在適當的時機，才可以打別人的手。

準備　不需要。

進行方式　主持人：「現在先做練習。請兩個人互相面對面並把手伸出來。其中一個人把手掌上下放，另一個人則左右方向擺著，讓四隻手成為一個立方體。請看這邊，像這樣子。」

主持人一邊說，一邊示範手的動作，並發出「嗒‧嗒‧嗒」聲，有時快，有時慢。

主持人：「仔細聽到口令了嗎？嗒‧嗒‧嗒。然後當我說『打！』的時候，你們就快速地合掌，先把雙手合起來的人算贏了。

現在實際做做看。」

如上述讓大家玩遊戲。等成員已熟練了，再改變遊戲的方法。

主持人：「現在把遊戲的方法改變一下。輸的人，把兩手合起來並往前伸出，贏的人則把兩隻手擺在輸者的手的兩旁，好像夾東西一樣。當各位聽到我喊『嗒‧嗒‧打！』的口令時，夾手的人可以打對方的手，合掌的人為避免被挨打，就將右手往上、左手往下，迅速閃開。大家做做看。」

遊戲依此進行。有時主持人可以換個口令喊「嗒‧嗒‧貍貓！」或者「嗒‧嗒‧狐狸！」等，隨意說個名詞以迷惑成

遊戲的進行方式

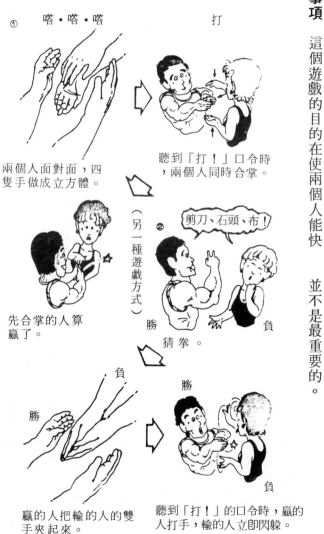

① 嗒・嗒・嗒

打

兩個人面對面，四隻手做成立方體。

聽到「打！」口令時，兩個人同時合掌。

（另一種遊戲方式）

先合掌的人算贏了。

② 剪刀、石頭、布！

勝　負

猜拳。

負

勝

贏的人把輸的人的雙手夾起來。

勝

負

聽到「打！」的口令時，贏的人打手，輸的人立即閃躲。

員，使大家不知所措。

注意事項　這個遊戲的目的在使兩個人能快

快樂樂地玩在一起，至於進行的順利與否，

並不是最重要的。

蝸牛

這是個很熱鬧、很好玩的遊戲。主要是要讓對方因發癢而大笑，最好能配合歌曲來玩。

準　備　不需要。

進行方式　主持人：「首先，請跟鄰座的人猜拳。輸的人當『草』，贏的人當『蝸牛』。當蝸牛的人用右手的指尖放在當草的人的身上，然後，大家一起唱蝸牛歌，蝸牛就慢慢往草上鑽動爬行，給草兒搔搔癢。」

主持人一邊說一邊向大家示範動作。

主持人：「各位準備好了嗎？請大家振作精神一起唱蝸牛歌。」

注意事項　遊戲進行二次後，當蝸牛與草的人互換角色。

如此車內氣氛就會更熱鬧，且到處充滿歡笑聲了。

◎ **取樂也要有一定的限度**

我們在車內當然需要有快樂的氣氛。但是，車上不比大廳或宴會場所，有寬敞的空間。所以，能夠選擇的遊戲項目有限，進行的方式也會受到限制。如果大家玩得過火，乘興而起，造成騷動，忘了自己是坐在車上，也不覺車子是有人在駕駛時，樂極生悲，可能會引起不愉快的後果，而破壞原本愉悅的氣氛。

因此，必須要自制。歡樂有一定的程度，達到每個人高興即可。

遊戲的進行方式

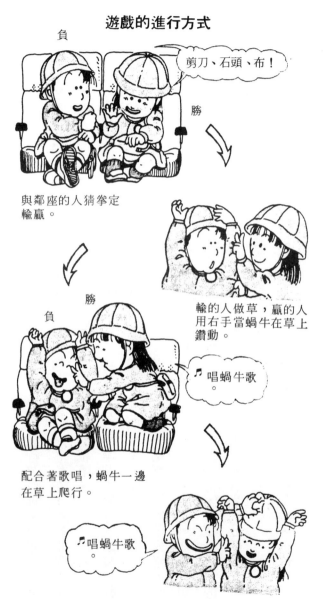

與鄰座的人猜拳定
輸贏。

輸的人做草,贏的人
用右手當蝸牛在草上
鑽動。

配合著歌唱,蝸牛一邊
在草上爬行。

做完二次後,兩人交換。

穿圈子

這個遊戲要使用到紙帶子，有點像在變戲法，也是以兩人為一組的。

準備　一公尺長的紙帶子（或繩子）。

進行方式　主持人：「這個遊戲需要兩個人彼此合作。首先，請每人各拿一條紙帶。右邊的人用右手拿著紙帶的一端，左邊的人則幫忙將紙帶的另一端，打結在右邊的人的左手上。

然後，左邊的人把自己一端的紙帶也綁在手上，另一端則繞過右邊的人的紙帶圈子，而在另一隻手上打結。如此，兩個紙帶圈子便交叉在一起。」

主持人一邊說一邊確認各組是否都做正確。

主持人：「進行遊戲時，兩個人必須通力合作。現在，請各位在不剪斷紙帶的情況下，分開交叉了的紙帶子。

我提示各位，兩個人靠近一點會比較容易解開……。開始了。」

過了一會兒，就有人把帶子分開了。

主持人：「分開帶子的人，是真的知道竅門嗎？請他們再做一次，確定是否真的理解了。但請暫時不要告訴別人分開帶子的方法。」

等到解開的人愈來愈多時，主持人這才向大家說明方法。

※解答──把手穿過手腕打結處的空隙間，

遊戲的進行方式

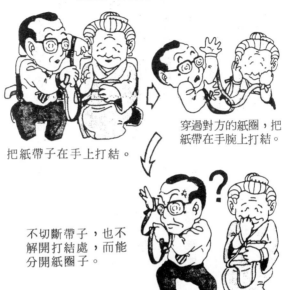

把紙帶子在手上打結。

穿過對方的紙圈，把紙帶在手腕上打結。

不切斷帶子，也不解開打結處，而能分開紙圈子。

再轉動一下，圈子就分開了。

正確解答

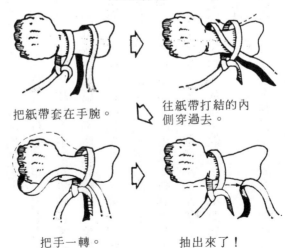

把紙帶套在手腕。

往紙帶打結的內側穿過去。

把手一轉。

抽出來了！

大猜拳

由兩個人合作與他組猜拳，以分勝負的遊戲。

準　備　不需要。

進行方式　在車內進行單手的猜拳遊戲，有時看不清楚對方所出的拳。所以要由兩個人合作，來做同樣的猜拳遊戲。

主持人：「現在要進行組對組的猜拳比賽，請各位兩個兩個為一組。」

「我來說明比賽的方法。請大家把雙手舉起來，把你們的手各當作是一根手指。靠近窗戶的那隻手當拇指，第二隻手當食指，第三隻手當中指，靠近走道的手當無名指。

如你們現在舉手的狀態是『布』。」

主持人依此說明出拳的方法。剪刀與石頭也講解清楚，並做幾次的練習。

主持人：「剪刀・石頭・布的出拳方法，大家明白了嗎？注意！出拳的時候必須兩個人一起動作才可以，不然就算輸了。至於出什麼拳，由你們自己預先商量。現在開始進行對抗，由每隔鄰的兩組進行淘汰賽。」

如上述進行遊戲。產生最後勝利者時，主持人就向大家介紹：「他們兩個是最志同道合的朋友，請大家拍手鼓掌。」不要忘了給一點讚賞。

注意事項　為了要有趟快樂的旅行，增加成員的向心力，進行兩人一組的遊戲是必要的。上述的遊戲，不編組一個人也是能玩的。

基本動作

<両人為一組>

當作無名指　當作拇指
當作中指
當做食指

兩個人舉兩隻手。

兩人舉起內側的手。

兩個人都不舉手。

<個人比賽>

布！

舉起雙手。

剪刀！

舉起一隻手。

石頭！

不舉手。

只要把雙手舉起來當作布，舉一隻手當作剪刀，不舉手時當作石頭，依此方法可做個人刀，的淘汰賽。

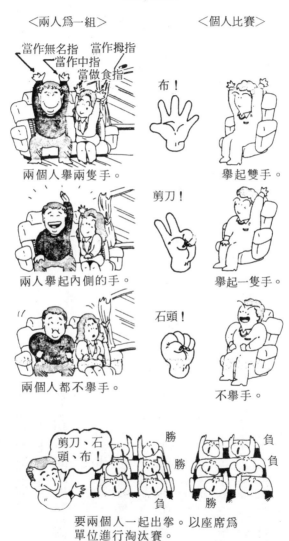

剪刀、石頭、布！

勝　勝　勝　負　負　負　勝

要兩個人一起出拳。以座席為單位進行淘汰賽。

棋盤遊戲

這是由兩個人做簡單的猜拳，以攻佔陣地的遊戲，先排成能夠連線的三個棋子的人算贏。

準備　圖畫紙、鉛筆。

進行方式　主持人：「請兩個人面相對，把圖畫紙放在中間，在紙上畫一個正方形，然後在正方形的縱的與橫的方向畫上兩條線，使成爲一個有九個方格的棋盤。」

主持人言畢，並確認每一組都把棋盤畫好了。

主持人：「好了嗎？現在其中一個人的代表符號是○，另一個人的代表符號是△，請兩個人先猜拳。

猜贏的人把自己的符號，任意地塡在方格內。然後兩人再猜拳，贏的人再塡符號。最後是要使自己的符號能在橫、斜、直的方向各排列三個，排得愈多愈好，一直到自己的符號無法再塡爲止。九個方格是不一定能塡滿的。」

◎休息的時間跟地點也很重要

長時間地坐在車內，就是年輕人，他的血液循環也會變差，而覺得全身腰酸背痛。所以，在車上做遊戲是必要的。但往往會忽略中途休息時間，應該做什麼？

通常，巴士在休憩地停了車，於是有人上洗手間，有人到販賣部買東西，等車子快發動時，才一一歸隊。如此未免把時間給浪費掉了，應當在適當的時間、場所安排活動，最好能做點簡單的體操及深呼吸比較好。

勝敗例子

<例1>

剪刀、石頭、布！

猜拳。　　　　　　　　○的贏。　　　　　　　猜拳。

○的贏。　　　　　　　猜拳。　　　　　　　　○的贏。

↳　繼續下去，○排成三個一直線，贏了，所以
　　遊戲結束。

<例2>

剪刀、石頭、布！

猜拳。　　　　　　　　○的贏。　　　　　　　第二回合。
　　　　　　　　　　　　　　　　　　　　　△的勝。

第四回合。　　　　　　第三回合。
△的勝。　　　　　　　△的勝。

因為○也有
贏的可能性
，所以遊戲
繼續進行。

第五回合。　　　　　　第六回合。
○的勝。　　　　　　　○的勝。　　　　到此為此，兩人平手，
　　　　　　　　　　　　　　　　　　　所以仍繼續進行遊戲。

三角陣地

這是經由點與點的連接，而形成三角形陣地的遊戲。三角形愈多的人勝利。

準備 圖畫紙、鉛筆（最好有二種顏色）。

進行方式 兩個人面對面，準備好圖畫紙。

主持人：「請各位在紙上點二十個小點，點與點間約距離兩公分。」

言畢，讓大家在紙上畫點。

主持人：「畫好了嗎？現在以兩個人為一組，先猜拳，贏的人可以用筆在點與點間畫一直線，但不可碰到其他的點。」

贏的人要設法把直線連成三角形。有時

個三角形陣地，最後仍是屬於自己的。

主持人：「接下來，進行第二次的猜拳。贏的人依自己喜好在紙上畫線，但不要一下子畫左，一下子畫右，如此便不易成為三角形。

而且，也許你連贏兩次而畫上兩條線，但第三次對方贏時，畫上第三邊，那麼這個三角形反而被對方奪去了。」

「如果畫成三角形，成為自己的陣地，就在三角形的中央寫上自己英文姓名的開頭字母。好了，請大家特別注意，繼續進行遊戲吧！」

雖然三角形的兩邊是對方畫的，但可利用那兩邊而畫上第三邊，形成三角形。那麼這

注意事項 這是在巴士上的遊戲，進行五分

比賽方法

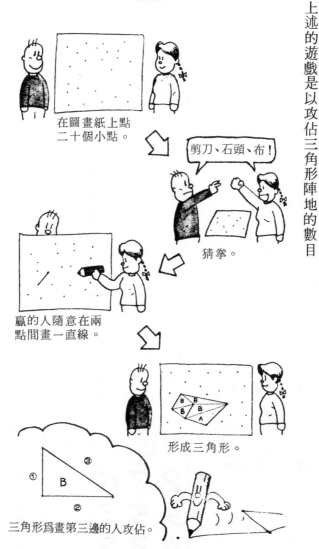

在圖畫紙上點
二十個小點。

剪刀、石頭、布！

猜拳。

贏的人隨意在兩
點間畫一直線。

形成三角形。

三角形為畫第三邊的人攻佔。

鐘就可以停止了。

假如用不同顏色的筆，較容易分辨。

上述的遊戲是以攻佔三角形陣地的數目

來決勝負，但也可以面積的大小定輸贏，端

看主持人如何規定。

數字遊戲

把三個數字相加成為十五的益智遊戲。這需要大家來動動腦筋。

準　備　紙、筆。

進行方式　在紙上畫一個大正方形，在正方形直的與橫的方向各畫兩條直線，形成九個方格。

主持人：「將一至九的數字任意地填在紙上的九個方格內，但是直的、橫的與斜的三個數字總和必須等於十五。請各位在思考的時候，先用筆輕輕地在紙上填寫，計算正確了再正式填上。注意，條件是直的、橫的、斜的數字和為十五。想得出來嗎？給大家一個提示，中央的方格要填五。」

如果無法填出正確數字，再給第二個提示。

主持人：「我剛剛說中央的數字是五，在五的上下左右任一格為九。現在，大家再填填看。」

主持人：「我剛剛說中央的數字是五，在五的上下左右任一格為九。」

＜解答＞

```
□ + □ + □ =15
9   5   □  =15
□   □   □  =15
15  15  15  15
```

這種數字組合可以滿足所要求的條件。

```
2 7 6
9 5 1
4 3 8
```

• 直的、橫的、斜的合計各為十五。
• 中央的數字是五。
• 中央橫列的另一格為九。
• 那些數字的組合才會滿足條件？

第三章　座席對抗賽

以直列或橫列為小組單位所做的比賽

這章的遊戲是以座席為單位，編成縱列或橫列小組進行比賽。假如巴士座位已滿，連補助席亦有人坐，致主持人無法在中央主持，則每組選出代表幫主持人進行遊戲。

若有年長者在座，進行遊戲時，不要讓坐席者做些不自然的姿勢，例如身體往後仰等的動作，這是應當特別注意到的。更重要的是，要讓大家知道這些遊戲是以小組為單位，必須通力合作，意識到自己是小組的一員，不可因為擔心會失敗，就不參加遊戲。

另外，有些人喜歡吵吵鬧鬧，破壞遊戲進行，或故意煽動大家的競爭意識，這些都要避免。

以座席的縱列為單位而命名、答數或編號時，不是以主持人的立場來命名，而是以座席者的方向，由左至右是一、二、三、四號等。

旅行記

接續前一位所寫的句子，依次相傳而編成完整文章的遊戲。

寫成完整文章的遊戲。

準備 稿紙、筆。

進行方式 主持人：「現在，請大家互相合作編寫成一篇旅行記。

當稿紙傳到你的時候，就接下面的句子，大約寫二十個字。最長的可以寫兩行，避免用結束的語句，好使下一個人可以接龍。

拿到稿紙的人，能看到前一位所寫的句子，但再前一位所寫的句子是看不到的。也就是要把兩個人之前所作的文章遮起來。」

主持人一邊說一邊把稿紙遞給最後面的

人。以縱列為單位，由最末一位的人開始接力。

每張稿紙的第一句由主持人規定同樣的句子。

如上述的方式進行遊戲。等每組都傳到最前面且編寫完畢，主持人便將稿紙收回，並朗讀給大家聽。

主持人：「旅行記的第一句是：一想到我們今天要旅行，就非常高興，從昨晚開始我就……。現在看看各組如何接力。」

「第一組『失眠，一直到早上仍未闔眼……』，第二組『急忙地做各項準備，以便準時地到集合地點……』，第三組『做便當，又打電話給朋友詢問有關今天旅遊的事情……』，第四組『離開地

遊戲的進行方式

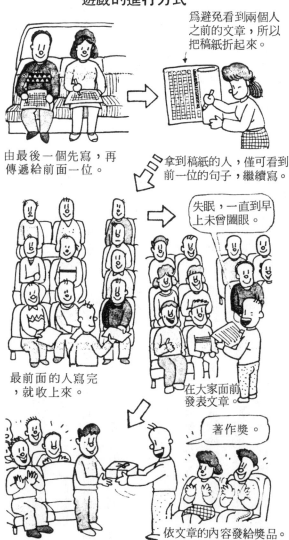

為避免看到兩個人之前的文章，所以把稿紙折起來。

由最後一個先寫，再傳遞給前面一位。

拿到稿紙的人，僅可看到前一位的句子，繼續寫。

失眠，一直到早上未曾闔眼。

最前面的人寫完，就收上來。

在大家面前發表文章。

著作獎。

依文章的內容發給獎品。

圖察看路線……』。」

文章依此繼續朗讀。當然最早寫完的那一組是勝利者，但也要看內容是否通順。最好的一組，發給最佳著作獎。

取音作畫

取所畫事物名稱的尾音，接畫以該尾音為首音的事物。這個遊戲並非要看所畫事物的好壞，而是測試是否能迅速明確地把自己的意念表達出來。

準備

紙（須每人一張）、奇異墨水筆。

進行方式

主持人：「現在要讓各位來當個畫家，在紙上作畫。」

方法是如果第一個人畫一枝球拍，然後把球拍的圖案給第二個人看，由於球拍的尾音是「夕历」，所以第二個人必須畫出任一個以「夕历」為首音的事物，不管是人或物。重要的是，所畫的圖案要讓別人能夠看得懂。

「由最末座的人先畫，畫好傳給前座的人看了之後，前座者再畫，以此類推。但傳送時不可告知前座的人自己所畫東西的名稱，最早傳遞至前面且畫好的那一列，算是勝利者。」

遊戲依主持人所言進行。

主持人：「大家都畫好了。最先完成的是這一列的組員，請給他們鼓鼓掌。」

「現在把自己所畫的東西舉起來給大家欣賞一下，看看是否有以最後一個音為題，而接畫出另一個事物。」

主持人一邊說一邊讓大家看圖畫。

注意事項

這個遊戲是藉著圖畫來做思想的

遊戲的進行方式

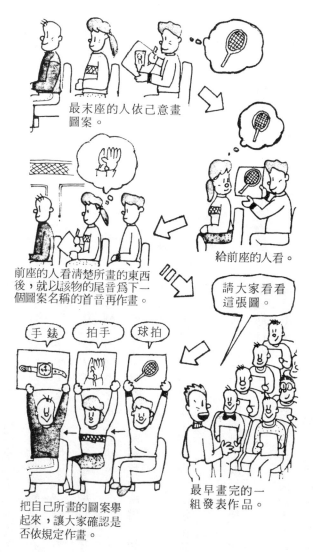

傳達，與圖案畫得好與否無關，只要能把意思表達出來即可。

圖案的大小應適當，以使大家能看得清楚。

最末座的人依己意畫圖案。

給前座的人看。

前座的人看清楚所畫的東西後，就以該物的尾音為下一個圖案名稱的首音再作畫。

請大家看看這張圖。

手錶　拍手　球拍

最早畫完的一組發表作品。

把自己所畫的圖案舉起來，讓大家確認是否依規定作畫。

傳寶遊戲

依猜拳的輸贏而將寶物傳送至最末座席的遊戲。

準　備　汽球。

進行方式　主持人將寶物交給最前面的人。

一面說明，一面把汽球分發給每組的最前座的人。

主持人：「遊戲的規則是，能把寶物最快地傳到最後一位手中的那一組算贏。

首先，讓坐在靠窗的那兩排實際演練一次。坐在最前面而手拿寶物的人互相猜拳，贏的人把寶物交給後面的人，拿寶物的人又

現在我把寶物交給最前面的人。」

主持人：「以每一縱列為一小組，易瞭解。

如上述，實際讓大家隨意地練習，便較是勝利，遊戲也才算結束。」

至最後一個人的手中，且猜拳又贏時，才算前座的人還給前座的人。如果寶物已經在最要把寶物還給前座的人。如果寶物已經在最猜拳一次。贏者再遞給後座的人。而輸的人

主持人：「現在坐在靠走道的那兩排練習看看。」

言畢。靠走道的兩排也練習過後，全面正式進行遊戲。

注意事項　這個遊戲規定猜拳輸的人，必須把汽球再傳回前面，所以較費時。而在遊戲時，主持人若能把各組寶物的行蹤轉播出來，會更提高遊戲的氣氛。

由於費時，且在遊戲的當中會有人閉著

不能參加，所以只玩過一次即可。或者在第

二回比賽時，相反地，由後座的人把寶物往

前座傳。第三回，則由各排的人自定作戰計

畫，有時往前有時往後，會比較有趣。

比賽方法

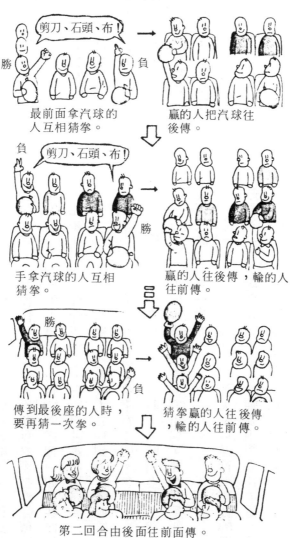

剪刀、石頭、布！

勝　　　負

最前面拿汽球的
人互相猜拳。

贏的人把汽球往
後傳。

負

剪刀、石頭、布！

勝

手拿汽球的人互相
猜拳。

贏的人往後傳，輸的人
往前傳。

勝

負

傳到最後座的人時，
要再猜一次拳。

猜拳贏的人往後傳
，輸的人往前傳。

第二回合由後面往前面傳。

・99・

炸彈處理

讓大家撕開黏在汽球上的膠帶，而不使汽球爆破的遊戲。

準備　汽球、膠帶。

進行方式　主持人：「以縱列為單位，我們來組織一個炸彈處理小組。

「首先，請做一個未爆炸彈。我把汽球分發給各組，請吹滿氣當作是炸彈；再拿一公尺的膠帶當作是雷管，纏繞在炸彈上。」

主持人向大家說明，使大家做好未爆炸彈。

主持人：「炸彈做好了吧？現在把炸彈與隔鄰的人交換。然後聽我的命令，你們必須把雷管拆除，不能引爆炸彈。每人處理的

時間為五秒，從前面的人開始，五秒到了，我便作一個信號，之後就必須把炸彈傳給後座的人繼續進行拆雷管處理。如果在作業中，炸彈爆炸了，那一組就被判出局。

預備，起！嗨！五秒到了，請遞給後面的人。」遊戲依此進行下去。

在玩這個遊戲時，有時所有的小組在處理的半途中，全被判出局，那麼就重新再比賽一次。

主持人：「讓大家再進行一回合的炸彈處理比賽，這次炸彈要由後面往前傳。請先吹汽球做炸彈，並纏雷管。」

主持人說完又開始遊戲。

主持人：「這次，自己所做的炸彈由自己處理，並由後面往前面傳。」

炸彈處理

汽球（炸彈）

貼上膠帶（雷管）

比賽方法

做未引爆的炸彈。

跟隔鄰的人交換。

五秒到了，
請傳給後面
的人。

每人各做五秒的拆管
處理，依序傳遞。

如果處理時汽球爆
炸，就被判出局。

最早拆除雷管的
那一組勝利。

如上述進行遊戲。這時大家以為第二個

不發火炸彈，也是跟鄰座的人交換，所以會

把膠帶對著汽球貼得很緊，而難以撕下，也

因此更增加緊張與樂趣。

注意事項 如果巴士車內大多數是女性，則

應避免進行這項遊戲。

汽球當足球玩的遊戲

這是用手來玩足球的車內遊戲。藉著手彈汽球而傳送到我方陣地。

準 備　汽球。

進行方式　主持人：「現在把車上人員分為兩組。分組的方法，以橫列為準，每隔一列為同一組。

從前面的人開始報數。」

言畢，主持人讓大家報數。

主持人：「奇數排與偶數排的人各為一組。請大家確認一下自己所屬的組。奇數排的人，請舉手──偶數排的人，請舉手。」

主持人以此法讓彼此確認自己的隊友。

主持人：「分組好了。現在規定奇數組的人，把汽球往前傳，偶數組的人則要往後傳。各組請選出守門人當領隊，能夠把汽球傳到守門人的手上，才算得分。而守門人以外的球員不能拿球，只能用手拍汽球，拍向我軍的陣地。現在遊戲開始，請把汽球拿到中央。開始！」

因為汽球容易爆破，所以應多準備幾個且要灌滿氣。假如球破了，就換新的，並由拿破的人再開始繼續遊戲。

注意事項　遊戲時，有人會因過度興奮而站起來，這是應該避免的。新型的巴士通常有安全帶，應當要求大家繫好，才進行遊戲。

比賽方法

奇數組往前傳，偶數組往後傳。傳送時是用手拍的。

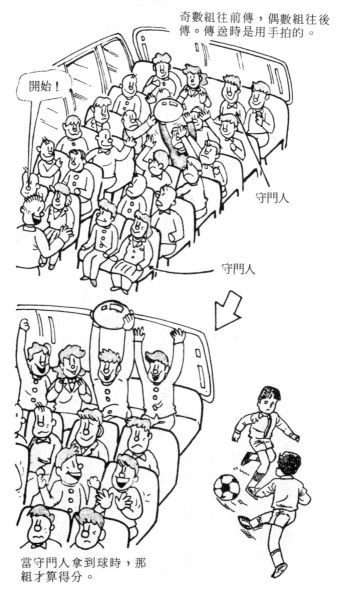

守門人

守門人

當守門人拿到球時，那組才算得分。

分配遊戲

這是由成員與主持人猜拳，而分發到一個橘子的遊戲。

準　備　某種可以分發給成員的食品或橘子。

進行方式　主持人：「如果我把橘子每人一個地發給各位，這樣實在沒什麼意思。現在我們來一邊分配一邊玩。」

主持人如此說明後，就把橘子依各縱列的人數發給最前面的人。

主持人：「手上有橘子的人跟我猜拳。剪刀、石頭、布——贏的人請把一個橘子往後傳。再猜拳，剪刀、石頭、布——贏的人又往後傳一個橘子。輸的人則必須往前傳。現在開始來玩玩看。剪刀、石頭、布……」

如此反覆地返往返地傳送橘子，由最早將橘子分發給每一位成員的那一列得勝。進行遊戲時，有時橘子是會集中在某一個人那裏的。

另外，最後的人拿到橘子時，也要與主持人猜拳，獲勝了才算結束遊戲。手上有橘子的人才要參加猜拳，等到確保自己的份時（即只剩一個），才能退出猜拳比賽。

注意事項　進行這項遊戲時，有時會拖延一點時間，或者會中途停止，而以能把橘子平均分配到每一個人手中的那一縱列為勝利者。

另一種情形，則與自己的猜拳輸贏無關

比賽方法

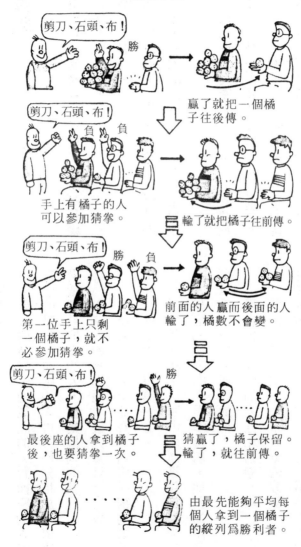

剪刀、石頭、布！　勝

贏了就把一個橘子往後傳。

剪刀、石頭、布！　負　負

手上有橘子的人可以參加猜拳。

輸了就把橘子往前傳。

剪刀、石頭、布！　勝　負

第一位手上只剩一個橘子，就不必參加猜拳。

前面的人贏而後面的人輸了，橘數不會變。

剪刀、石頭、布！　勝

最後座的人拿到橘子後，也要猜拳一次。

猜贏了，橘子保留。輸了，就往前傳。

由最先能夠平均每個人拿到一個橘子的縱列為勝利者。

。就是前面的人屢猜屢勝，而後面的人一路皆輸，這時橘子往往會積存在自己的地方。

所以，主持人在遊戲結束時，可以將手上有最多橘子的人，介紹出來並說出橘子數目。

猜拳得點

由橫列猜拳的輸贏決定得分，而以每縱列的合計分數定勝敗。

準備　不需要。

進行方式　主持人：「現在要進行各縱列的對抗賽，先由橫列的四個人猜拳，決定順序。」

到目前為止，大家大概還不知道要進行什麼遊戲，這是不需要猜疑的，繼續進行。

主持人：「順序決定好了嗎？現在要統計縱列的總分。剛才猜拳最贏的人得四分，次贏的人得三分，第三名得二分，最輸的人得一分。以縱列來統計總分，以得分最多的人來定輸贏。

為勝利者。

計分的時候，由後面的人對前座的人說自己的得分，前座的人再將得分相加，依次累積到最前面的人，便是縱列的總分。」

主持人如此說明，讓大家統計分數。

主持人：「這次比賽，右邊靠窗的縱列總分是三十六，得第一名。

再比賽一次。這回由前面算起第四橫列的人和第七橫列的人為幸運組，他們的得分可以乘以三倍。所以加油！

現在先請橫列的人互相猜拳。」

這回比賽要加上加重計分的分數。

注意事項　如果反覆進行比賽，這時可以得到第一名的次數，或者計算每一次的總分和來定輸贏。

遊戲的進行方式

跟隔鄰的人猜拳決定順序。

剪刀、石頭、布！

由橫列的四個人猜拳。

3点
4点
8点
10点
13点

1位	3位	2位	4位
4点	2点	3点	1点

依第一到第四順序，依次給分。

以各縱列合計總分，看那列得分最高。

幸運組可加三倍得分。

再次猜拳，這回要加上加重的計分。

打電報

藉由拳頭敲打前座人的肩膀，而能快速地傳送電報的遊戲。假如有人開玩笑地亂打，便往往會搞錯。

準備 信封、紙、筆、摩爾斯電碼。

進行方式 主持人：「現在要讓大家練習打電報。世界上剛有電報時，為了傳送長途的電報，中途需要好幾座轉播站。現在就請各位充當這些轉播站，發信者是最後面的人，收信者是最前座的人，中間的人，即是能正確快速地傳送電文的傳播站。

其中，只有發信者與收信者知道電報內文的意思，其他人只須正確地打信號。現在，我把摩爾斯電碼的解讀表，交給收發信者，我把摩爾斯電碼的解讀表，交給收發信者

「接著，交給發信者一個信封，信封裏有電文。打電報時必須依照摩爾斯的信號，以拳頭拍前座者肩膀的方式傳送。把電文的所有內容傳給收信者，且能解碼時，遊戲就結束了。絕對禁止在前面人的背上寫字。好，現在開始！」

把由三個字組合起來的電文交給各縱列的發信者。

決定勝敗的方式，以能最快且正確地把電文傳送到收信者，且解讀出來的一組得勝。

但是不能傳達電文內容意思的小組，要被判出局。

收信者若是不清楚發信者所發出的信號，可以問發信者。

但是因爲無法敲打後座者的肩膀，所以可以用手指表達是第幾個字不清楚。

注意事項　爲了使遊戲簡單化，可以不用電文，而指定右肩打二十一下或左肩打十下，如此僅規定數目也可進行。

電文的內容，可以個別或全文一起地傳送，端看各縱列的戰術而定。

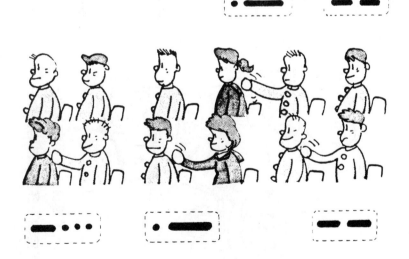

撕紙帶遊戲

以每縱列為單位，隊員共同協力地把紙帶從中央軸線撕裂為兩條紙帶的遊戲，但是不可把紙帶撕斷。

準　備　紙帶。

進行方式　主持人：「由坐在同一縱列的人一起遊戲。請各位把紙帶由前面往後拉直。確認一下各組的紙帶長度是否相等。」

主持人如此說明並讓大家確認紙帶長度。

主持人：「現在每一縱列都有相同長度的紙帶。看我的信號，請大家協力合作地把各組的紙帶，由中心軸線撕為兩條長條紙帶，最早撕開的那組得勝。準備，預備——起！」遊戲依此進行。

注意事項　遊戲玩過之後，可運用紙帶再配合其他玩法。

※撕紙帶接力……這個遊戲並非全隊同時撕裂，而是指定

由後面或前面開始一個個地撕，最早撕開的一組獲勝。

比賽方法

把紙帶從前面往後面伸展並拉起。

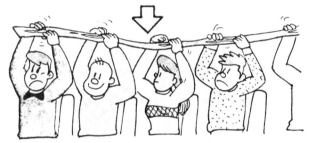

把紙帶從中心分爲兩條。

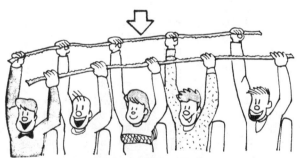

最早完成的人獲勝。

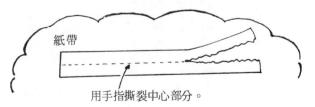

紙帶

用手指撕裂中心部分。

環繞紙帶遊戲

這是使紙帶在大家頭頂上環繞一圈的遊戲。每個人要小心謹慎，並需要全隊通力合作。

準　備　紙帶。

進行方式　主持人：「這遊戲是由各縱列彼此進行對抗賽。比賽方式是要請各位把紙帶傳向後面，再傳回前面，如此紙帶繞了一圈，形成一個大環輪。」

主持人向大家說明繞帶子的方法，另一方面也讓大家確認，每縱列有相同長度的紙帶。

主持人：「轉完圈子之後，請在接口處打結，並另外繫上不同顏色的帶子以做為記號。

聽我的口令，使紙帶在各位的頭上環繞。至於要往那個方向繞行，由各列自行決定。」

主持人如此向大家要求。

主持人：「進行的方向決定了嗎？萬一紙帶折斷了，就必須打結接好再開始。

遊戲要開始了。預備，起！」

另外，紙帶也可由反方向開始繞，或者多繞幾圈亦可。

注意事項　這項遊戲結束後，再繼續前頁所說的撕紙帶遊戲。把撕為兩半的紙帶打結，又可做環繞紙帶遊戲，但此時紙帶較易斷裂且不易進行。

比賽方法

以紙帶環繞成大圈子。

在打結處另外接上顏色不同的帶子。

決定繞行的方向。

預備起！

最早將紙帶繞一圈者獲勝。

利用紙帶進行的遊戲有很多種，只要善加組合運用，便可持續進行各項遊戲。

走索道遊戲

使遊覽船沿著紙帶做成的索道繞行一周的遊戲，必須前後面的人協力合作。

準　備　紙帶、厚紙做成的環。

進行方式　先玩繞行紙帶再玩此項遊戲，會更有趣。

主持人：「現在各位已經把紙帶繞成一個大圈子。接下來要讓遊覽船沿著圈子繞行一周，最早完成的那一組獲勝。剛開始，我們以這個充當遊覽船。」

一邊說一邊把厚紙環遞給各縱列最前座的人，並讓他們把厚紙環套在紙帶上。

主持人：「明白我的意思嗎？大家要讓遊覽船繞行一圈，但是各位的手不能碰到遊覽船。準備好了嗎？預備，起！」

主持人喊口令，讓大家進行遊戲。

若是遊覽船比較重，繞行速度會比較快也較容易。因此，在玩過一次後，再用紙帶揉捲成紙環當遊覽船，再進行一回比賽，或者做各種材料的遊覽船。

這項遊戲在遊覽船較重時，易折斷紙帶，但是太輕時，又不易順利繞行。

注意事項　遊戲的時候，使紙帶有高低差度會比較容易進行。因此，有人便會站立起來。但在搖晃的巴士車內，站起來是很危險的，必須保持坐姿並繫上安全帶較為妥當。

主持人應瞭解，這項遊戲對於靠近通路的縱列較有利。

遊戲的進行方式

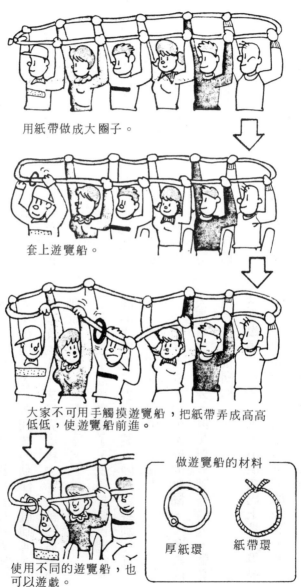

用紙帶做成大圈子。

套上遊覽船。

大家不可用手觸摸遊覽船，把紙帶弄成高高低低，使遊覽船前進。

使用不同的遊覽船，也可以遊戲。

做遊覽船的材料

厚紙環　　　紙帶環

穿圈子接力賽

保持坐姿而讓紙圈穿過身體的遊戲，但是不能弄斷紙圈。

準　備　紙圈（約一百五十公分長）。

進行方式　主持人：「現在所要進行的比賽，對於縱列中有較多瘦的人較有利。我把紙帶發給最前面的人，拿到後，麻煩將它做成紙圈。」

前座的人於是拿紙帶做圈子。截至目前，大家還不知道要進行什麼遊戲。

主持人：「請大家用剛做好的紙圈進行接力賽。規則是要把紙圈從頭部套下，再從腳下穿出來之後，拿起來交給後座的人，依

序接力。最後一位也做完同樣動作後，還必須把紙圈由腳套往頭部，再拿起交給前座的人，依序接力並做同樣的動作，直到傳送至最前面的人，才算完成接力。由紙圈最早回到前座的那一縱列獲勝。

如果半途紙圈斷了，就須打結再進行。斷的次數愈多就愈不利，因此要特別注意。

現在開始，預備——起！」

由一百五十公分做成的紙圈，大多數的人都可以穿過去，但是對於肥胖的人，就必須考慮把紙圈加大。

注意事項　這項遊戲，不能在巴士搖晃得很厲害的時候進行。為了安全上的顧慮，最好在行駛路況較平穩的時候再玩。

另外，禁止站起來穿圈子，必須保持身

比賽方法

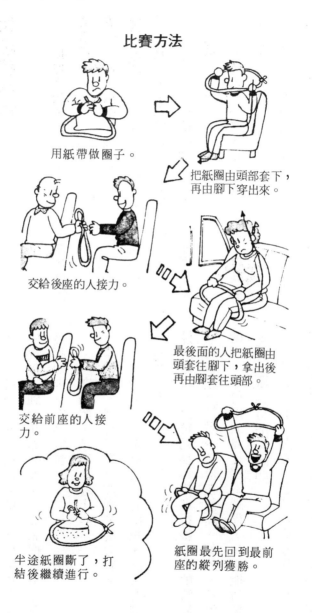

用紙帶做圈子。

把紙圈由頭部套下，再由腳下穿出來。

交給後座的人接力。

最後面的人把紙圈由頭套往腳下，拿出後再由腳套往頭部。

交給前座的人接力。

半途紙圈斷了，打結後繼續進行。

紙圈最先回到最前座的縱列獲勝。

體的一部份貼在椅子上。

捲紙帶遊戲

把伸直的紙帶捲起來的遊戲，要捲得快又漂亮。

準　備　紙帶、細鐵絲。

進行方式　主持人：「這是縱列之間的對抗賽，各列請把紙帶由後往前拉直。」

一邊說一邊把紙帶交給各列，並讓大家拉直紙帶。

主持人：「請各組比較一下，是否具有相同長度。」

現在，說明遊戲的規則。我先把細鐵絲交給最後面的人。」

說著，便把細鐵絲遞給最後座的人。

主持人：「請各位把紙帶纏在當作軸心的細鐵絲上。然後由後面的人開始捲紙帶，依次接力到最前面的人。由最先把紙帶完全捲起的那一縱列獲勝。

現在開始，預備，起。」

如此，讓每組進行捲紙帶接力賽。

主持人：「把紙帶捲好的組，請大聲喊『萬歲』！」

注意事項　以縱列為單位進行接力賽的時候，決勝點（終點）必須在前面。如此，多半的人，才得以看見比賽的過程，也才能清楚在終點決勝負的一瞬間。

另者，主持人要判定縱列接力賽的勝負是不容易的，因此，在捲到終點的時候，組員大聲喊『萬歲』以便識別。

比賽方法

紙帶往後拉直。

由後面的人把纏了細鐵絲的紙帶往前捲。

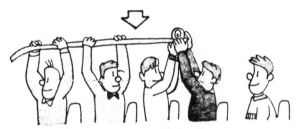

跟前座的人接力。

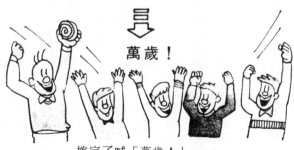

萬歲！

捲完了喊「萬歲！」

集紙帶遊戲

猜拳贏的向輸的人拿紙帶，以收集更多紙帶的遊戲。

準　備　紙帶。

進行方式　玩過幾次的紙帶遊戲後，可以進行這項收集紙帶的遊戲。

主持人：「請手上有紙帶的人，將它剪成三十公分長，每個人各拿五條。」

「拿好了嗎？請跟你附近的人猜拳，贏的人可以向輸的人拿一條，依次進行。手上沒有紙條的人就不能參加猜拳。

準備好了，預備，起！」

經過片刻，有人手上沒有紙帶了。

主持人：「遊戲暫停。目前手上有最多紙條的是○○先生，手上沒有紙條的是○○先生，請舉手。現在，手上沒有紙條的人可以向有紙條的人借用，再繼續參加比賽。這次猜拳贏的人可任意向輸的人拿紙條，全由兩人自行議定。再賽一次，預備，起！」

主持人說明後，再次進行遊戲。過一段時間，手上沒有紙條的人愈多時，便暫停。

主持人：「現在暫停。剛才借用紙條的人還債主紙條。手上沒紙條的人不參加猜拳，有的人才繼續玩。這次輸的人須把全部的紙條交給贏的人。準備好了嗎？請開始。」

上述的玩法，紙帶最後會祇在一個人手上。

主持人：「最後由這位先生獲得冠軍。

他很幸運地能收集到這些垃圾，並經由他的手丟到垃圾箱。請大家熱烈地給他鼓掌！」

第四章　歌唱遊戲

歌唱配合猜謎，快快樂樂地做遊戲

大家聚集一堂，一塊兒唱遊是很歡樂的事情。依過去的慣例，在參加巴士旅行之前，成員總會預先準備好歌曲，然後在車上一個接一個地表演。另外還可以配合歌詞進行各種遊戲。

假如參加旅行的對象是兒童，那麼大家便唱著兒歌，加上身段手勢做各種動作。這種唱歌遊戲是巴士內極為重要的康樂活動。

在車內利用唱歌進行遊戲時，必須注意下列各點：

1. 主持人必須牢記歌詞。

2. 主持人必須事先熟練各種動作。

3. 必須選擇適合參加對象的歌唱遊戲。

4. 避免使節目偏向個人的獨唱會。

5. 必須巧妙地帶領每一個人唱歌。

唱‧拍遊戲

唱到歌詞的某一個字時，互相拍打對方的遊戲。在大家高興地玩耍中，必須注意維持唱歌的秩序。

準　備　不需要。

進行方式　主持人：「現在，請大家唱『兩隻老虎』。」

言畢。讓全體成員唱一遍。

主持人：「唱這首歌每一句的最後一個字時，省略不唱，停頓一下再繼續唱下一句。請大家以這個方式唱唱看。」

於是，成員在唱每一句的最後一個字時便停頓不唱。

主持人：「我看大家都唱得很順。正式遊戲時，唱到停頓不唱的地方，請拍一下鄰座的人。但你拍過的部位，下一次就不能再拍了，必須拍打其他的地方。

好像有人聽了很高興，請大家喚回你的童心來做這項遊戲。各位開始吧！」

成員便開始大聲地唱歌，唱到每一句的最後一個字就停頓不唱，而以拍打對方的動作代之。

主持人：「各位看起來並沒有拍到對方，只是用手指頭意思意思地點一下而已。再唱一次，不必客氣，利用停頓的時候用力打對方一下。這次一定要用雙手，而且不能拍打同樣的部位。」

注意事項　這種遊戲必須讓成員了解規則，

遊戲的進行方式

全體成員唱『兩隻老虎』。

♪老。

♪老。

『虎』時，鄰座的兩個人彼此用手拍打對方。

否則大家會亂成一堆。但另一方面，假如主持人過度要求，也會令人感到不愉快。所以，必須權衡輕重適度要求。

這類遊戲必須在車內氣氛高昂時再進行。且主持人的言行舉止不可過於低俗，必須儀表大方、言談高雅。

◎主持人心得10則

在車內進行康樂活動時，所使用的文具、揭示物、印刷品等，在事先就要準備妥當，並記得在旅遊當天攜帶。若是在活動之前才匆促地補足用具，遊戲恐將難以順利進行。

—其3—

當日出發之前，參加人員仔細地聽從主辦者、領隊的指示是很重要的。而主持人對自己及司機、導遊小姐所應做的事，也要有所了解。

—其4—

拍手歌

一面唱歌一面拍手的遊戲。出差錯時，反而會增添快樂的氣氛。

準　備　不需要。

進行方式　主持人：「請各位一起來唱這首兒歌『哥哥爸爸眞偉大』。」

讓成員練習唱一遍。

主持人：「這次，在唱到每一句歌詞的最後一字時，省略不唱。」

成員依主持人所說再唱一遍。

主持人：「接下來，在停頓不唱的地方，拍一下手。」

如此繼續進行。

主持人：「最後，比較難一點。大家邊唱歌邊拍手，但唱到停頓時，手也不用拍了。明白嗎？各位，振作精神，大聲地唱、用力地拍！」

遊戲如上述進行。

注意事項　唱歌的時候，也許有人會在不應該拍手時却拍手了，但就是因爲有人會出差錯，才容易使車內笑聲四起，增添快樂的氣氛，主持人不可過於指責。在這首歌唱完時，可代之以另一首歌來練習。

遊戲的進行方式

♫哥哥爸爸眞偉大……。

全體成員唱『哥哥爸爸眞偉大』。

♫哥哥爸爸眞偉○　名譽照我○
　爲國去打○……。

省略每一句歌詞的最後一個字。

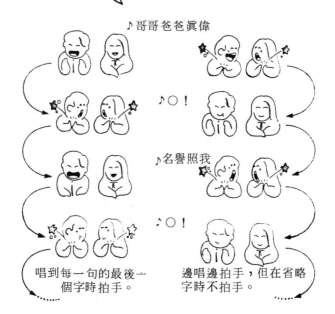

♪哥哥爸爸眞偉

♪○！

♪名譽照我

♪○！

唱到每一句的最後一
個字時拍手。

邊唱邊拍手，但在省略
字時不拍手。

歌唱對抗賽

這項遊戲並非是歌聲美妙者的獨唱大賽，而是將全體成員分為兩組的對抗賽，很有意思。

準　備　不需要。

進行方式　主持人：「現在要進行歌唱對抗賽。將車內成員分為前半段及後半段兩組，進行對抗賽。」

於是，將成員分為兩組，分組時必須有明確的分界。

主持人：「注意聽我的說明。兩組輪流唱歌，第一組唱完時，第二組必須在五秒之內接著唱。因此，各位在唱完時，就報數1

、2、3、4、5，下一組就趕緊在五秒內接唱，否則便算輸。而所唱的歌曲不可重複兩次，唱的時候必須全組人員一起唱，不可只有小貓兩三隻在那兒喵喵叫。如果中途唱不出來或者歌詞唱錯，也算輸。所以，你們在選歌曲時要多加注意。為使各組歌唱一致，請兩組各選出一位組長。

現在，從前面一組開始唱。」

主持人說明遊戲規則後，便開始進行。

前一組：「綠油精、綠油精，……氣味清香，綠油精。1、2……」

後一組：「我的家庭眞可愛，……你的恩惠比天長。1、2、3……」

前一組：「我有一隻小毛驢，……摔了一身泥。1、2、3、4、5。時間到！」

比賽的方法

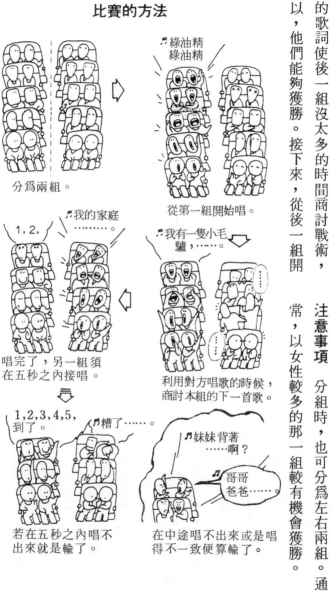

分為兩組。

從第一組開始唱。

唱完了，另一組須在五秒之內接唱。

利用對方唱歌的時候，商討本組的下一首歌。

若在五秒之內唱不出來就是輸了。

在中途唱不出來或是唱得不一致便算輸了。

主持人：「前一組獲勝。前一組利用簡　始唱。」

短的歌詞使後一組沒太多的時間商討戰術，所以，他們能夠獲勝。接下來，從後一組開

注意事項　分組時，也可分為左右兩組。通常，以女性較多的那一組較有機會獲勝。

指定文字的歌唱賽

這是以所指定的字為歌曲第一字的歌唱比賽，是需要動腦筋準備的競賽遊戲。

準 備 每張寫有一個字的圖畫紙一疊。

進行方式 主持人：「各位，請看這些圖畫紙。每一張紙上都寫有一個字，我們就利用這個字進行歌唱大賽。」

主持人邊說邊將圖畫紙給成員看。

主持人：「現在分為左右兩組進行比賽。比賽的方法是，各組要將我所提示的字做為選唱歌曲的第一個字。假如在五秒之內唱不出來，就被判出局，輸了。

首先，從右邊這組開始。請以這個字為

字首唱首歌。」

主持人指出圖畫紙上的字給右組成員看，左邊的那一組也同樣地練習一次。

主持人：「馬上要正式比賽了。先猜拳決定那一組先攻。現在，我把圖畫紙混合，不知道會抽到那一張，先攻的組以這個字為字首高歌一曲吧！」

有時，是不容易找出適合的歌曲的。因此，在提示字之後，馬上數「1、2、3、4、5」。若數到五仍唱不出來，該組即被淘汰出局。同時，也讓另一組看那一個字，如此，是讓成員了解，假如一方被判出局，另一方也會懷著期待又緊張的感覺。

如果兩組皆不能在限定的時間內唱出歌曲，就以最後先唱出的一組為勝利。再重新

比賽方法

比賽時，則以輸的組先唱。

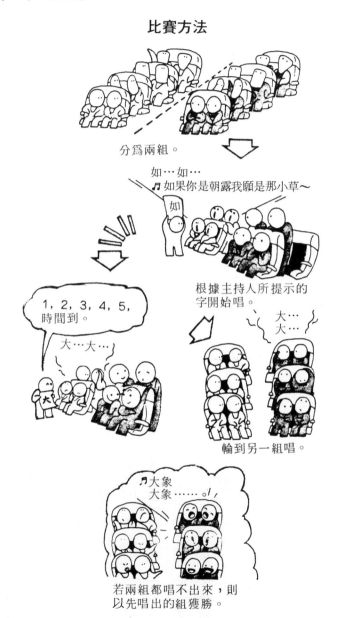

分為兩組。

如…如…
♫如果你是朝露我願是那小草～

如

根據主持人所提示的字開始唱。

大…
大…

1，2，3，4，5，時間到。

大…大…

輪到另一組唱。

♫大象
大象……♪

若兩組都唱不出來，則以先唱出的組獲勝。

10秒歌唱賽

將大家分為兩組，以十秒為單位輪流進行唱歌比賽的遊戲。以能持續接唱不中斷的那組為贏。

準　備　不需要。

進行方式　主持人：「現在我們分為兩組進行歌唱比賽。」

接著將車內成員分為前半段及後半段兩組，或者左邊及右邊兩組。若要讓成員商討戰術，則分為前後兩組較為適當。

主持人：「現在我們開始進行十秒歌唱賽。每組唱歌的時間只有十秒。沒有唱的那一組，則利用這十秒討論決定所要唱的下一

首歌曲。十秒過後，輪到下一組唱，假如在三秒之內唱不出來，那一組就算輸了。各位所唱的歌曲不得重複，因為只有十秒的表現機會，所以歌詞請務必唱正確。

現在，先給各位一點討論的時間，請利用時間商量你們所要唱的歌曲。」

說畢，各組自選其預定歌曲。

主持人：「預定曲決定好了嗎？假如各組的預定曲被對方唱了，就不可重複。我會吹笛以表示十秒的時間到了。現在開始，嗶

！」

主持人鳴笛表示比賽開始。每隔十秒也吹笛一次做為交替唱歌的訊號。

假如，在鳴笛之後超過三秒仍唱不出來，或者歌詞唱錯，該組就要被宣佈戰敗了。

比賽的方法

經過再度的討論之後，十秒歌唱賽才又開始。由於第二次的討論須確認出新的歌曲，所以時間會稍為延長。「各組準備好了嗎？」

主持人確定兩組已進入備戰狀態後，再進行遊戲。

分為兩組。

利用對方唱歌的十秒內，討論下一首歌曲。

利用開會時間，選擇預定曲。

♪踩著陽光我心嚮往……。

十秒內的歌唱賽。

嘿！1，2，

♪我從山中來帶著蘭花草

在三秒之內唱出歌曲。

嘿！

♪女孩為什麼哭泣……。

遊戲再重新開始。

有色歌曲

使大家唱出歌詞中蘊含顏色的歌曲。雙方要動腦筋，想出越多的歌曲，勝算越大。

準備

不需要

進行方式

將車內成員分爲兩組。

主持人：「請注意！當我向各位提示某種顏色時，你們就必須唱出含有這種顏色的歌曲。但歌曲中卻不一定要有那種顏色的字出現。明白嗎？」主持人說明唱歌的規則。

主持人：「現在，請先從含有白色的歌曲開始。討論時間三分鐘。」

於是，兩組就儘量在規定時間內選出多首歌曲。在開會討論時，應注意自己所想到的歌曲不要被對方竊聽了。

主持人：「好了。請兩組的代表站起來猜拳，以決定順序。」說完，讓代表站起來猜拳，剪刀、石頭、布！主持人：「開始進行遊戲，從前組開始。」

主持人要仔細地聽成員歌唱，聽到含有白色的歌詞出現後，就可在唱至一個段落時，做出停止的訊號，讓下一組接著唱。假若下一組在五秒之內無法接著唱，便算輸了。

——蘊含顏色的歌曲例子——

紅……熱血‧小小羊兒要回家‧火光‧煉嶽兒女‧青春舞曲‧紅樓夢‧秋詩篇篇

‧野玫瑰

藍……藍天白雲‧南海姑娘‧海裏來的沙‧小小貝殼‧海水正藍‧惜別的海岸‧

比賽方法

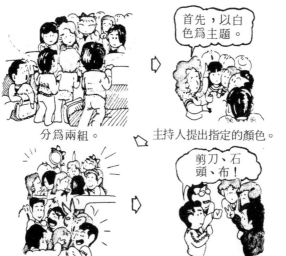

分爲兩組。

首先,以白色爲主題。

主持人提出指定的顏色。

剪刀、石頭、布!

討論時間三分鐘。

各組的代表站起來猜拳。

♪藍藍的天
白白的雲……

猜拳贏的那一組先唱,直到唱出含有所指定的顏色爲止。

♪在我心中盪漾 ♪拾起了一只
1,2,3,4 白背包
帶著……。

歌曲唱完後,另一組須在五秒之內接唱。

♪~ 1.2.3.4.5
嗶!

糟了……

在五秒之內無法唱出歌曲的,便算輸了。

看海的日子

金・銀……在那銀色的月光下・你的眼睛像

月亮・阿里巴巴・早起的太陽・午夜

之後・晚霞滿漁船・浮雲遊子・讓我們看

白……白紗窗的女孩

雲去・盼

哦！蘇珊娜

「哦！蘇珊娜」是人人會唱的歌曲，利用這首歌來做遊戲。由一個人或兩個人配合做動作，都可以玩得盡興。

準　備　不需要。

進行方式　成員邊唱歌邊配合歌詞做動作。

即使歌詞記不清楚，但是旋律是任何人都耳熟能詳的，只要能夠從頭到尾哼出「啦・啦・啦……」的音符，配合動作，就可順利展開這項遊戲了。

∧**配合歌詞做動作**∨

①兩手在胸前交叉。

②兩手拍膝部。

③拍一次手。

④跟對方以右手互拍。

⑤各自拍手一次。

⑥跟對方以左手互拍。

⑦⑧在各自的胸前拍手兩次。

　主持人每唱一小節便說明動作。除口頭說明外，並示範動作給成員看。將各小節的動作分次練習好後，再從頭到尾全部練習一次。

注意事項　四拍或兩拍的歌曲皆可配合上述的動作做遊戲。

‖「哦！蘇珊娜」歌詞‖

我來自阿拉巴馬	動　作
携我班鳩走他鄉	①～⑧
我遠去路易斯安那	①～⑧
尋求真摯的愛情	①～⑧
夜雨哀訴著離情	①～⑧
內心枯竭而煩悶	①～⑧

配合動作

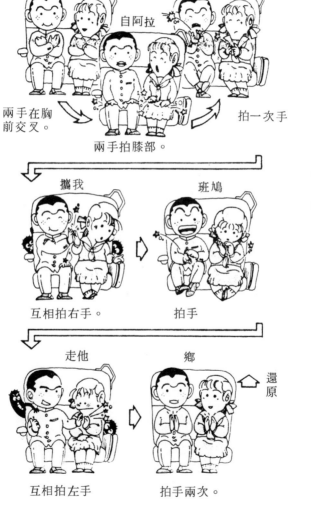

♪我來　巴馬

自阿拉

兩手在胸
前交叉。

拍一次手

兩手拍膝部。

攜我　班鳩

互相拍右手。　拍手

走他　鄉

還原

互相拍左手。　拍手兩次。

陽光暖不了孤寂的心　蘇珊娜莫哭泣 ①～⑧

哦！蘇珊娜　啊～莫為我哭泣

我來自阿拉巴馬　攜我班鳩走他鄉 ①～⑧

第五章　感覺遊戲

你能感受到什麼程度？

視覺、聽覺、味覺、觸覺、嗅覺總稱五感。因為現代社會的人們，都過著遠離大自然的生活，喪失五感原本應具有的功能。因此，這方面的訓練就顯得特別重要。

在巴士內，要進行味覺、嗅覺的遊戲是較困難的。但是有關視覺、聽覺的節目則項目繁多。在本章的遊戲中，有的需要運用到直覺、判斷力、想像力，有的則測試記憶力、表達能力。而有關大小、長度、數量等的遊戲，則可用來培養以目測判斷的直覺力。

另外，這類遊戲若由一個人來進行，比較困難。這時，每人都須有協調性，和周圍的人共同合作，迅速解決問題。團體遊戲中，個人表現是不會受到重視的。應當體認是團體的一份子來參與，與大家一起思考問題後所想出來的答案，往往會受到尊重。至於節目編製，要針對不同的參與對象而有不同的安排，這是在事前就須充分準備的。

剪紙圈的神奇

這是剪紙圈的遊戲。主持人在事前應先試驗一下剪後的效果。還有，因為在車內動用剪刀，所以應有鎮靜、穩定的態度。

準備 剪刀、寬五公分的長紙條（紙帶形狀）、漿糊。

進行方式 主持人：「這是用紙做成的圓圈，如果從紙圈的中心軸線剪開，會變成什麼樣子呢？是的，當然是分成兩個圓圈。

那麼，如果在做紙圈時，把圓圈扭轉一半，再由扭轉部份的中心剪掉，會成為什麼？」

主持人一邊說一邊製作紙圈，並拿紙圈

剪好後的形狀詢問大家。有人說：「兩個圈。」有人說：「一個更大的圈。」

主持人先聽聽大家的意見。

主持人：「現在，我來剪紙圈。──剪好了。正確的答案是，一個『大圓圈』。

這次要把紙圈扭轉一次，剪後會成什麼形狀？」

主持人一邊說一邊進行遊戲。

剪扭轉一次的紙圈遊戲結束後，再扭轉一次半。接著不剪紙圈的中心軸線，而剪三分之一的地方，想想看結果應如何。

也可以把紙帶做成梯形或十字形，然後再剪剪看。不扭轉紙帶來剪，大家都會知道其結果的，但是稍微扭轉一下，所剪出的形狀，往往令人無法想像。剪後的結果是如何

紙圈剪法

紙帶

做成紙圈，剪中央軸線。　把紙圈扭轉二分之一。

把紙圈扭轉一次半再剪開。　把紙圈扭轉一次再剪。

在三分之一的地方剪掉紙圈。

紙帶做成十字形圈子，再剪剪看。

把紙帶做成梯子形，扭轉一下剪剪看。

把各式各樣的紙帶扭轉或剪非中心軸線部分。

呢？在動剪刀前，先讓大家想想看。

注意事項 巴士在搖晃的時候，主持人最好自己不要動手剪，應由別人剪比較安全。另外，要把剪紙圈的過程讓全體成員看到，如此，便大概知道結果是跟自己所想的不同，大家才會覺得興緻盎然。

大家來做花圈

把紙剪成花圈的遊戲。要點在用什麼方法剪。

準　備　明信片大小的紙。

進行方式　主持人：「現在發給各位每人一張紙。」

主持人一邊說一邊把紙發給全體人員。

主持人：「這張紙有什麼用呢？目的是要讓這張紙套在每個人的脖子上。似乎是不可能的事，但你只要動動剪刀就可以做得到。技巧好的話，甚至可以把人整個穿過去。

剪紙的要點是，紙的邊緣不能剪。現在，請開始剪。」

主持人說明後，讓大家動手剪明信片。

「假如有人剪好了，請將那張紙套進你的頭部。」主持人要求剪好的人實際把紙穿過脖子。

主持人：「不錯，你做得很好。接下來，看看誰做得最好。」

主持人要求全部的人都把紙剪好。

等大家都剪好了，才宣佈：「每個人都剪得很漂亮。現在公佈標準剪法。」主持人這才說明剪花圈的方法。「這個剪法以外的人請舉手。」讓他在眾人面前說明自己的剪法。

注意事項　雖然剪法有所不同，但是只要能夠剪成花圈，就算是正確解答。

模範解答

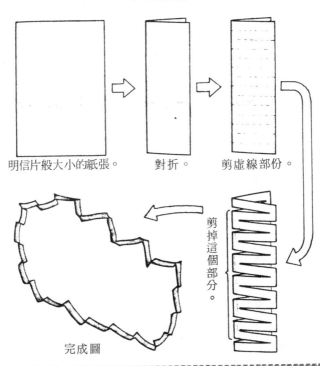

明信片般大小的紙張。　　對折。　　剪虛線部份。

剪掉這個部分。

完成圖

◎選擇感覺、思考性遊戲的注意事項

1. 主題必須根據確實的資料，具有正確性。

2. 主題必須在成員們的生活領域中去做選擇，若事先有一番瞭解，在實際執行上是極有用處的（如果對象是兒童，主題須對其學習方面有益處）。

3. 主題不可太偏，也不要過於專門，必須使每一個人都可以參與，都能解答的。

4. 主題必須合乎對象，尤其是適合對象的年齡。

5. 主題必須事先以極大的字，寫在紙上，以便揭示在眾人面前。

你的腰圍是多少？

這是長度感覺的試驗，用目測法是不太容易做好的。

準　備　紙帶。

進行方式　主持人：「現在測試大家的長度感。首先，請三位先生自願來試試看。○○先生、□□先生、△△先生，請幫忙可以嗎？」

從○○先生開始。」

主持人邊說邊用紙帶做成了一個大紙圈。

主持人：「○○先生，這是你的腰圍大小。可是看起來好像大了一點。現在，我把

紙圈一點點地摺小，請你在認為恰好是自己腰圍大小的時候，說聲停止。」

於是，主持人逐漸地把紙圈縮小。

○○先生：「停止！」

主持人：「這是你腰圍的尺寸，按照你所說的長度剪掉多餘的部分。下一位是□□先生。」

遊戲依此進行下去。

等三位都進行完畢，檢視看那一位最接近實際的腰圍。如此一個個地確認正確長度，對以後的人便有所啟發。於是大家的準確率提高，遊戲再繼續下去，便沒有意思了。

所以，除腰圍以外，也讓大家推測各種東西的長度。

例如，把紙帶發給成員，讓他們指出車

遊戲的進行方式

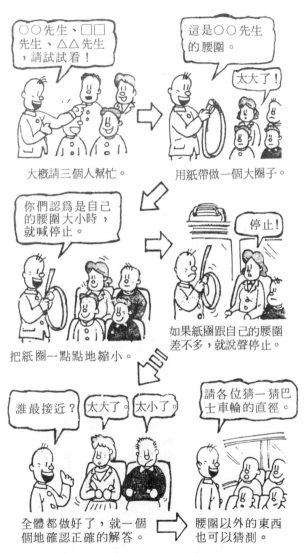

○○先生、□□先生、△△先生，請試試看！

大概請三個人幫忙。

這是○○先生的腰圍。

太大了！

用紙帶做一個大圈子。

你們認為是自己的腰圍大小時，就喊停止。

把紙圈一點點地縮小。

停止！

如果紙圈跟自己的腰圍差不多，就說聲停止。

誰最接近？　太大了。　太小了。

全體都做好了，就一個個地確認正確的解答。

請各位猜一猜巴士車輪的直徑。

腰圍以外的東西也可以猜測。

子方向盤的長度或車輪的直徑。然後，等巴士停車休息時，將紙帶跟實物比對一下，看看誰能指出正確的解答。

出局・上壘

用動作來指出正確或錯誤的遊戲。必須由自己的小組互相討論後才決定。

準備 問題集。

進行方式 主持人：「當我敍述某一件事時，如果你們認為是正確的，就請把兩隻手往兩旁伸直，表示『安全上壘』。如果是錯誤的，就把一隻手往上伸直，表示『出局』。現在以你們的橫排為一組，對我所說的問題討論其正確與否。

我來出個問題讓大家練習：『世界上最小的書是由美國出版的』，請問對或不對？小組請商量後在五秒之內回答。一、二、三

、四、五，時間到，請回答。」

主持人要求各組回答對與否。

主持人：「答案是否定的。答對的組可以得一分。下面的問題是……。」

||問題例||

● 濁水溪長一百八十六公里。　　對

解答

● 地球上所記錄的最高氣溫超過攝氏五十度。　　對

● 最小的星座是南十字座。　　對

● 本省面積最大的縣市是南投縣。　　錯

● 八十八夜就是元旦算起的第八十八天。　　錯

● 紅寶石是八月的生日石。　　錯

● 四十二歲是男人的厄年。　　對

● 結婚後第十五年是水晶婚。　　對

基本動作

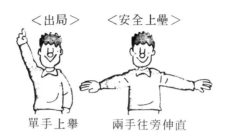

<出局>　　　<安全上壘>

單手上舉　　兩手往旁伸直

遊戲的進行方式

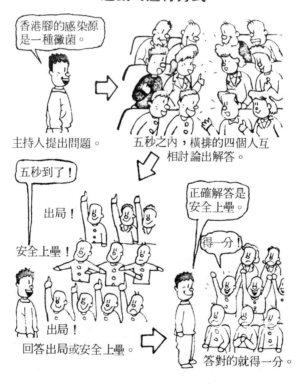

香港腳的感染源是一種黴菌。

主持人提出問題。

五秒之內，橫排的四個人互相討論出解答。

五秒到了！

出局！

安全上壘！

出局！

回答出局或安全上壘。

正確解答是安全上壘。

得一分

答對的就得一分。

日出時間最遲是在一月份。

對

十元銅幣的直徑是兩公分。

錯

看起來像什麼？

運用豐富的想像力，對簡單的圖案做出獨創性的判斷。答案愈奇特，愈具有趣味性。

準　備　畫有簡單插圖的圖畫紙。

進行方式　主持人：「現在要讓各位發揮一下豐富的想像力。請大家看看幾幅插圖，根據你們的想像，認為它們像什麼。這是沒有正確解答的。」

主持人拿出插畫讓大家看。

插畫並無上下之別，無論從那個角度看皆可。

主持人：「各位，這幅圖畫像什麼？請回答。」

每個人的答案都不一樣。

成員：「火山的噴火口。」「航行中的汽船。」

主持人：「每個人都有不同的看法。大家以鼓掌來決定那一個答案最適切。」

主持人就將答案一個個地整理出來，對於想像力最豐富的人，給予最熱烈的掌聲。

注意事項　插圖由主持人隨意地畫即可。愈簡單的圖案愈好，因為如此才有更多的想像。

主持人最好把不同的答案記錄下來，以便在日後遇有不同的團體時，可以好好利用。

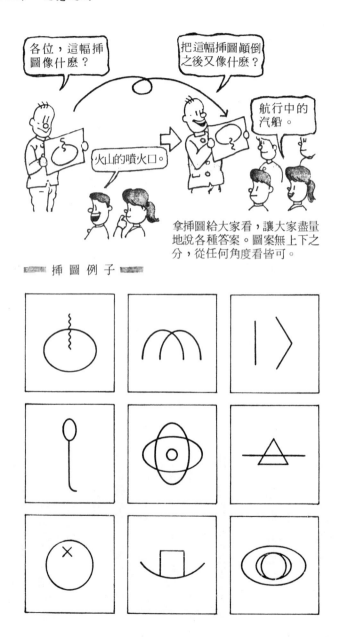

拿插圖給大家看，讓大家盡量地說各種答案。圖案無上下之分，從任何角度看皆可。

根據三種提示的猜謎遊戲

僅根據三種暗示來猜謎底，所以提出的暗示應避免讓人產生混淆。

準　備　猜謎集。

進行方式　主持人：「現在我給各位三個提示，請根據這些提示來做聯想。第一個提示『烏龜』，第二個提示『老頭子』，說到這兒，知道答案是什麼嗎？」

如此，主持人只說出一二個提示，便問大家。「浦島太郎」如果有人回答，主持人就說：「答對了，回答的是○○先生，請鼓掌。」

假如沒有人回答，就繼續給予第三個提示。

主持人：「第三個提示。相信說出第三個提示，大家都會回答，知道的人就請舉手。第三個提示『龍宮』。○○先生。」

○○先生：「浦島太郎。」

主持人：「這是正確解答。浦島太郎，他坐在烏龜的背殼上前往龍宮，在那兒渡過一段快樂的日子，在辭行返回時，龍女送給他一個寶箱，當他一回到陸地，便迫不及待地打開寶箱，卻冒出一陣白煙，把浦島太郎變成了一個老頭子。」

「接下來，繼續第二個問題的提示。」

遊戲依此進行。

注意事項　提示必須正確，且能讓大家很容易地產生聯想。有時，主持人須根據提示向

遊戲的進行方式

第一個提示是烏龜。第二個提示是老頭子。

說出兩個提示。

說到這兒，有人知道謎底嗎？

主持人問大家是否知道答案。

第三個提示是龍宮。

如果沒有人知道，就說出第三個提示。

○○先生，請回答。

浦島太郎

隨便指名某人回答。

答對了。浦島太郎坐在烏龜背上前往龍宮……

主持人說出正確答案。

大家說明解答的由來。

——猜謎例——

①鬼・針・小木槌

〈解　答〉

一寸法師

②剪刀・竹籠・竹叢　被剪了舌頭的麻雀

③洗衣・火・湯圓　桃太郎

何以消愁?

將全體成員分為兩組,各提出自己的煩惱及解決辦法,互相配合之下,往往有意想不到的效果。

準　備　紙、筆。

進行方式　主持人:「現在發給各位每人一枝筆及一張紙。在這個車箱內,有許多煩惱的人坐在一起,但也有許多能夠解決煩惱的張老師在座。既有這個機緣大家聚集在這兒,何不趁這時候公開心底的憂愁,好讓我們為你解開這個結。

車內右半邊的人,看起來好像有很多煩惱,請你們把自己的煩惱寫在紙上。左邊的人,看起來個個像是張老師,就請你們把解決煩惱的辦法也寫在紙上。」

主持人說明後,讓大家在紙上寫「煩惱」及「解決辦法」。寫完後交到前面,主持人於是一張張地朗讀,讓每個人知道別人的煩惱及解決辦法。

主持人:「大家的煩惱及解決辦法都整理好了,現在就把它們發表出來。『多年來,我患有香港腳,至今未癒。』這個是常見的毛病。解決的辦法是『請對你的十位朋友寄出祝福的信。』假如這個辦法能夠治療香港腳,那真是太好了。有香港腳煩惱的人,可得確實去實行哦!」

主持人一個個地發表,並風趣地加入己見。其中或許真有很恰當的解決辦法。

遊戲的進行方式

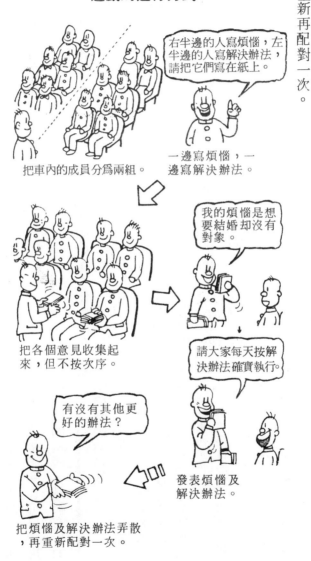

右半邊的人寫煩惱，左半邊的人寫解決辦法，請把它們寫在紙上。

把車內的成員分爲兩組。

一邊寫煩惱，一邊寫解決辦法。

我的煩惱是想要結婚却沒有對象。

把各個意見收集起來，但不按次序。

請大家每天按解決辦法確實執行。

有沒有其他更好的辦法？

發表煩惱及解決辦法。

把煩惱及解決辦法弄散，再重新配對一次。

發表中途，「是否另有更好的解決辦法？」主持人適時地說後，把煩惱及解決辦法，重新再配對一次。

注意事項　煩惱及解決辦法皆由主持人朗讀，且要一本正經地唸，不可半開玩笑。

是什麼東西的一部份？

看看自己身邊東西的某一部份，猜猜到底是什麼？有許多是很不容易猜到的。

準　備　　寫有問題的圖畫紙。

進行方式　　主持人：「各位雖然平常不時地看各式各樣的東西，但當你只看東西的某一部份時，卻往往不知道到底是什麼？現在要做的遊戲，就是讓大家想想我所提示的東西，是什麼東西的一部份？首先，我拿這個給大家看。」

主持人拿一張圖畫紙給成員們看。

成員回答：「電話的按鈕。」

主持人：「答對了。這是電話的按鈕。按鈕的數字排列是這樣的，請大家看清楚，確認一下。下一個……。」

遊戲依此進行。

下一頁列有數字系列及硬幣系列的例子。也可以利用自己周圍的東西，是很有趣的。

◎ **便利的攜帶品**

如果被選為主持人，當然所要進行的遊戲及應準備的用具，事前都會安排妥當，但往往容易忘了帶一些方便又極有用處的東西。

必須準備的有時刻表、攜帶用品、測量儀器、計分表、歷史年代表。尤其是歷史年代表，在旅行目的地的歷史遺蹟及各地寺廟，如要查閱其年代，是非常方便的。

▨▨▨▨▨ 問題例 ▨▨▨▨▨

● 硬幣系列

①

②

③

④

<解答>
①五角　②一元　③五元　④十元

● 數字系列

① | 1 | 2 | 3 |
| 4 | 5 | 6 |
| 7 | 8 | 9 |

② | 7 | 8 | 9 |
| 4 | 5 | 6 |
| 1 | 2 | 3 |

③ | 1 | 2 | 3 |
| 8 | 9 | 10 |
| 15 | 16 | 17 |

④ | 1 | 3 | 4 | 6 |

<解答>
①電話按鈕　②計算機按鈕
③月曆表　　④電視選台器

開・關

像是嘲笑不知遊戲奧妙的人，有點惡意。但請各位不要生氣。

準　備　不需要。

進行方式　這是有一點惡意的遊戲。雖是暗藏玄機，但終有些人會觀察出底細，請千萬不要洩露。

主持人以左手做出猜拳的「布」狀，且讓全體成員看。

主持人：「請大家看我的手，是『開的』或是『關的』？請猜猜看。」

主持人說著就用右手的食指，摸左手張開的拇指尖，再指著拇指與食指間，並說「開的」，又指食指與中指間說「關的」，如此反覆進行下去。且在半途要問：「這是開的或是關的？」讓大家回答。

知道玄機的人能夠立刻回答，不懂的人卻是覺得莫名其妙。這時，主持人便提示：「這是開的，重新再一次。」如此手指反覆地比劃。

進行三、四回後，慢慢有人知道其中奧妙了，但天機仍不可洩露。

〈內幕公開〉

「這個是開的呢？或是關的呢？」主持人如此問後，大家只要看主持人的手是張開的或是合起來的便可決定答案，還有看他的口是張開或是緊閉的，也可以知道。主持人以此種動作，來引大家的注意力。

提出問題的方法

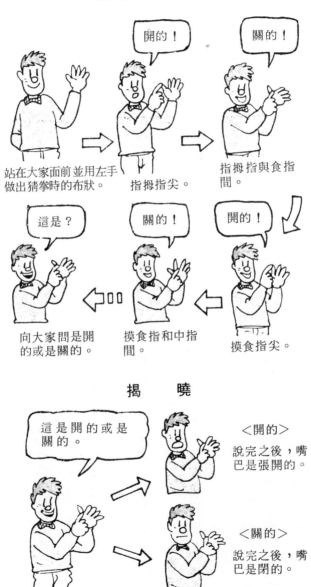

揭　　曉

兩種顏色混合後變成什麼色？

這個遊戲是在試試大家的機智。請不要想得太複雜。

準　備　不需要。

進行方式　現場實際將兩種顏色混合後，會成什麼色的問答遊戲。答案並非理論上應有的顏色。

主持人：「把兩種顏色相混合就會變為另外一種顏色，這個遊戲就是要問大家混合後的顏色是什麼。開始！」

主持人摸著他的頭髮說：「○○小姐的紅色毛衣和△△小姐的白色毛衣混合後會成為什麼樣的顏色？」大家一定會回答：「粉紅色。」主持人：「不對，是黑色。下一個題目。」

說完，主持人用手摸摸自己的鼻子。

主持人：「把□□先生的藍襯衫和○○先生所帶的黑手套混合之後會成為何種顏色？」

眾人：「是皮膚色嗎？」

主持人：「答得非常正確。接下來的題目……。」遊戲依此進行。

注意事項　主持人不必把秘密說出，如此才會讓知道的和不知道的人，有交談的機會。

∧揭曉∨　當主持人說「那麼」時，手所摸的東西的顏色就是答案，知道秘密的人不加思考就可以立刻回答，如此是要把大家的注意力引到前方，而不知道秘密的人，就會覺得答案很不可思議。

第六章 思考遊戲

向猜謎挑戰！大家來動動腦……

有關思考的遊戲有各種型態，一般是以猜謎的形式來進行。

猜謎時，謎面不可難得讓大家猜不出來，必須仔細斟酌，使能很容易地回答，才具有趣味性。

猜謎遊戲不是在比較彼此學識的高低，而是將日常生活經常體驗、目擊到的，卻往往被忽略的事提出來，讓大家藉此機會加以聯想、思考而解出謎底。

當大家知道解答，才自責自己的大意，或讓眾人深感解答的出乎意外，藉此讓頭腦靈活起來，就會愈感覺到遊戲的趣味性。

最近，巴士旅遊中進行猜謎遊戲是很受歡迎的。進行這類遊戲，主持人淵博的學識，事前周密的準備，及豐富的幽默感等是不可或缺的條件。

三位數字的電話號碼

這是讓大家說出三位數字電話號碼的遊戲。

準　備　三位數字的電話號碼、約十六開的用紙。

進行方式　主持人：「大家平常在家裡都感受到使用電話的方便。通常，市內或市外的電話要撥七個數字。但有些只要撥三個數也可撥通的，如盜警台110、消防台119。而三位數字的號碼台，到底有多少個？」

主持人說後，讓大家回答。

主持人：「總共10個。」

主持人說著並把電話號碼給大家看。

——三位數字的電話號碼——

一〇〇……國際台。

一〇三……長途記錄台。

一〇四……市內查號台。

一〇五……長途查號台。

一〇八……立即台。

一一〇……盜警、交通事故、外僑報案。

一一二……電話故障。

一一七……標準時間。

一一九……火警、緊急救助、救護車。

一六六……氣象預報。

遊戲的進行方式

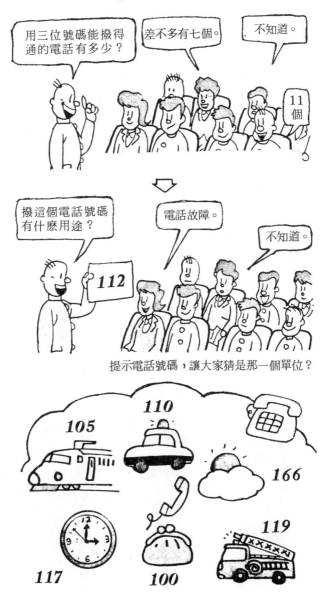

提示電話號碼，讓大家猜是那一個單位？

慶祝長壽的遊戲

這個遊戲是讓大家猜幾歲的時候，是做什麼樣的慶祝。年輕人或許不太懂得有那些種類。

準　備　寫有慶賀長壽文字的紙、約十六開的用紙。

進行方式　主持人說：「東方是世界上數一數二的長壽地區，平均年齡在七十歲以上。以前人們說：『人生不過五十年。』但現在卻有人能長命百歲。所以今天才有長壽的慶賀詞，現在要讓大家看看幾個名詞，猜猜是慶祝幾歲大壽。」

主持人言畢，就把所寫的提示給大家看

——長壽的慶祝——

①還曆……虛歲六十一歲

費六十年才走完十干十二支的年曆，走了一輪後又重新開始的第一年，所以稱作「還曆」。

②古稀……虛歲七十歲

源自杜甫的「人生七十古來稀」。

③喜壽……虛歲七十七歲

「喜」字的草書為「七七」，看似七十七，故稱之。

④米壽……虛歲八十八歲

「米」字分析起來是由八十八組合而成，故稱之。

⑤卒壽……虛歲九十歲

遊戲的進行方式

⑥白壽……虛歲九十九歲

請各位猜猜這是恭賀幾歲？

六十歲

六十一歲

還曆

爲什麼稱作還曆？

主持人提示文字讓大家猜。

讓大家說出正確的答案及爲何慶祝這個年歲。

「卒」字之簡體字爲「九十」，故稱之。

「百」字減「一」爲「白」，又減後的數字爲「九十九」，故稱「白壽」。

◎**主持人心得10則**

車內的休閒活動並非講習會，所以主持人不能對大家儼然採取「指導遊戲、歌唱」的態度。主持人的說明須力求簡潔，並要有與大家一起取樂、製造愉悅氣氛的念頭，在說詞及動作上須多加注意。
——其5——

遊戲的開始及結束，或轉換不同遊戲時，須根據全體成員的精神狀況及當時的氣氛，予以適時的掌握。絕對不可呆板地按節目程序表進行，要隨機應變地予以靈活運用。
——其6——

世界各國的貨幣單位

現代的年輕人，必須對各國的社會狀況多少有所瞭解。藉著這個遊戲，可以讓大家對各國的貨幣單位，有基本的概念。

準　備　預先查閱各國名稱及貨幣單位。

進行方式　主持人：「在以往，海外旅遊大概只到韓國、夏威夷、關島、塞班島，但是現在已發展到環遊世界的旅遊時代了。如藉這個機會，讓各位對世界各國的貨幣單位有所明瞭，將會覺得很方便。經由貨幣單位可瞭解彼此的國際關係，及各國的歷史淵源。

外國貨幣單位的名稱有好多種，請各位想想看。例如以『披索』為單位的國家有那些？」成員：「墨西哥。」主持人：「對。

其他的呢？」成員：「菲律賓、智利。」

主持人：「對，這兩個國家也是使用『披索』。以『披索』為貨幣單位的國家，多曾是西班牙的殖民地。在此順便告訴大家，西班牙的貨幣單位是『披索塔』（peseta）。

其他國家如何呢？」遊戲以此進行。

——各國的貨幣單位——

披索……墨西哥、菲律賓、阿根廷、智利。

美元……美國、新加坡、澳洲、紐西蘭、加拿大、牙買加、斐濟。

法郎……法國、瑞士、比利時。

英鎊……英國、埃及。

馬克……西德。

可樂那（Krone）……丹麥、挪威、瑞典。

盧比……印度、巴基斯坦。

物件單位遊戲

藉此遊戲，改正大家對物件單位名稱的錯誤觀念。

準　備　寫有題目的圖畫紙。

進行方式　主持人：「物件的單位有很多種名稱，使得大家往往隨意地亂用，但總不能對所有的東西，都稱作一個、二個。

所以，請問畫在這紙上的東西的單位名稱是什麼？請依照次序一一地說明。」

言畢，主持人將題目依序地提列出來。

其中有些人將題目依序地提列出來。

其中有些人會全部回答正確，但也有人會說錯。

主持人：「是的。剛才最大聲的那一位

說對了。」

主持人必須當場說出正確解答。

—— 物件單位的稱呼 ——

① 信 —— 1 封
② 匾額 —— 1 面
③ 傘 —— 1 把
④ 鏡子 —— 1 面
⑤ 寺廟 —— 1 座
⑥ 襪子 —— 1 雙
⑦ 豆腐 —— 1 塊
⑧ 西裝 —— 1 套
⑨ 筷子 —— 1 雙
⑩ 橋 —— 1 座
⑪ 鋼琴 —— 1 台
⑫ 衣櫥 —— 1 座

地圖代號遊戲

猜在地理課時，學習過的地圖代表符號遊戲。試試大家存留的印象如何？

準備 畫有地圖符號的放大圖。

進行方式 主持人：「現在要請大家看某種符號，猜猜這符號代表什麼？這些題目是各位在唸書時就學習過的，還記得嗎？」

言畢，主持人拿出一張放大圖給眾人看（例一）。

成員：「是警察局嗎？」

主持人：「只對了一半。這是國有地圖，按兩萬五千分之一比例的符號，警察局與派出所的符號是不相同的。請再看這張圖，兩者比較一下。」

說著，拿出第二張放大圖給眾人看（例二）。

主持人：「各位，那一張是警察局呢？」

成員：「附有圓圈的是警察局。」

主持人：「答對了。下面這個符號又代表什麼？」

主持人與成員，依序地問答下去。

注意事項 學校、港口、鐵路（單線、複線、地下鐵）等符號和上述例子一樣有所分別。至於問題，須將常見與不常見的符號穿插出現。

（例一）

（例二）

出題的方法

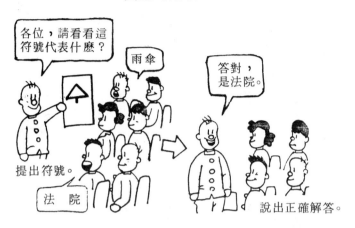

各位，請看看這符號代表什麼？

雨傘

答對，是法院。

提出符號。

法院

說出正確解答。

── 地圖符號例子 ──

<解答>

①水田　②稅捐處　③消防隊　④林場　⑤紀念碑

⑥煙囪　⑦高塔　⑧桑園　⑨政府機關

交通標誌

這是猜交通標誌的遊戲。能正確記清楚各種交通標誌的人，發生意外的機會可能比較少。

準　備　如例子畫有道路標誌的圖畫紙。

進行方式　主持人：「在大都市到處陳列著各種交通標誌，現在就以這些交通標誌來進行猜謎遊戲。

各位所見的標誌中，有些圖案本身就是錯誤的，請各位指出錯誤的地方。」

主持人說著，並把事先準備好的交通標誌給衆人看（例一）。

（例一）

主持人：「這個標誌是代表什麼？又錯在那裏呢？」

成員：「禁止廻轉。錯在箭頭所指的方向。」

主持人：「完全正確。是禁止廻轉的交通標誌。在我國車輛行駛的方向是靠右，因此，禁止由左向右廻轉是不可能的，所以箭頭所指的方向是錯誤的。下一個問題……。」

遊戲以此問答方式進行。先連續地拿出錯誤的標誌，再列出正確的圖案。

主持人：「請各位說出交通標誌的意思及錯誤之處。」

大家說出各標誌的謎底。或許有人會冒出一句：「這不是正確的嗎？」

主持人：「這個交通標誌確實沒錯。但各位之中，或許有人以為是錯誤的。」

遊戲如上述進行。

注意事項　以上是讓大家指出錯誤之處，但也可提出正確圖案，讓大家說出所代表的意思。

相信很多人無法正確地說出交通標誌的含意。

例　子

<解答>　①禁止停車　②最高速限
③禁止進入
④停車再開　⑤當心行人　⑥行人專用

觀光導遊（宣傳文字）

聽各國觀光旅遊的宣傳文字，而猜出是屬於那一個國家的遊戲。

準　備　寫有問題的紙。

進行方式　主持人：「開放觀光後，大家可以自由地到海外旅遊。各國的觀光單位爲吸引遊客，也配合宣傳活動，製作了各種宣傳文句。

現在，我向各位陳訴一些宣傳文字，讓你們猜猜是那一個國家的特色。首先，『阿爾塔尼拉山～二萬年的歷史。』這是屬於那一個國家的宣傳文字？給各位一個提示，是歐洲的某一個國家。」

※利用旅行社發行的小册子中的各國圖片，剪去印有國名的部份，給成員們傳閱，依此法也可以進行猜國名遊戲。

主持人以此方式進行遊戲。

——各國的宣傳文字——

〔歐洲〕

〈解答〉

① 阿爾塔尼拉山～二萬年的歷史　　西班牙

② 東西文明的十字路口　　土耳其

③ 藝術與歷史之國　　義大利

④ 花與童話之國　　荷蘭

⑤ 美麗的自然與福祉　　瑞士

⑥ 葡萄酒與酸乳酪　　保加利亞

〔亞洲〕

⑦ 蔚藍的海、熱帶的綠、太陽之國　　馬來西亞

遊戲的進行方式

⑧快樂微笑之國

⑨神秘之國

菲律賓

印度

⑩綠色的世界都市

新加坡

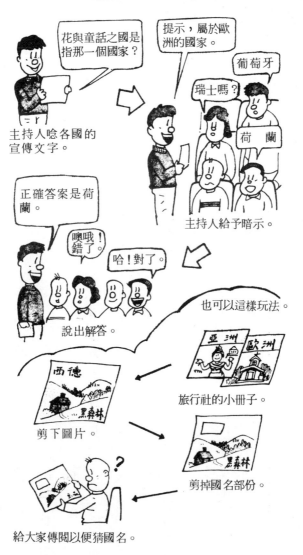

花與童話之國是指那一個國家？

主持人唸各國的宣傳文字。

提示，屬於歐洲的國家。

瑞士嗎？

葡萄牙

荷蘭

主持人給予暗示。

正確答案是荷蘭。

噢哦！錯了！

哈！對了。

說出解答。

也可以這樣玩法。

亞洲　歐洲

旅行社的小冊子。

西德

黑森林

剪下圖片。

黑森林

剪掉國名部份。

給大家傳閱以便猜國名。

俗語猜謎

做有關俗語的填字遊戲。

準　備　列有題目的紙。

進行方式　主持人將列有題目的紙給大家看。

主持人：「這些是常用的俗語。但都是不完整的句子，請各位思考一下，想想空格內該填什麼字？知道的人，請舉手發言。」

主持人依此進行，讓大家從第一個問題開始，待說出正確解答，再進行第二個。

注意事項　這項遊戲切忌拖泥帶水，花費太多時間。基本上，進行五、六題後，即可結束。然後繼續其他遊戲較為恰當。

——俗語例子——　　　〈解答〉

- 打□臉充□　　　　腫　胖子
- □子打□有□無□　肉包狗去　回
- 小和尚唸經——　　有口無心
- 明知□有□，偏向□□行　山　虎　虎山
- □公釣□，願者上□　姜太　魚鈎
- 有不測□□，□有旦夕□□　天　風雲　人　禍福
- 大姑娘出嫁——　　第一遭
- 螃蟹過河——　　　七手八腳
- 灶王爺上天——　　有一句說一句

170

預先將題目寫在一張紙上，拿給大家看，並請知道答案的人舉手回答。

請在空格的地方填字。

月亮底下看影子──
大姑娘出嫁──
小和尚唸經──
明知□有□，偏向□□行

月亮底下看影子──□□　自看自大

打□臉充□□

腫　胖子

• 禿子跟著月亮走──□□　借光

• 月亮底下看影子──□□　自看自大

• 各人自掃□□□，莫管　門前雪　瓦上霜
　他人□□□

※大概進行五～七個題目即可。

◎ **主持人心得10則**

主持人不可一人獨佔麥克風，或從頭至尾強迫成員唱歌、遊戲，更切忌自我陶醉，或者不休息地進行各項節目，如此成員們會顯得厭煩。以上所述都應極力避免。
──其7──

假如主持人因車內成員不依自己所擬程序進行遊戲就動怒，或勉強成員做動作，或者加以諷刺，必會傷害彼此的感情，破壞旅行應有的愉快氣氛，這是一定要避免的。主持人應當要瞭解每個人各有其不同的性格。
──其8──

猜成語錯字遊戲

找出容易寫錯的成語，並藉此機會學習。

準備 寫有常用成語的圖畫紙。

進行方式 主持人：「我準備了許多常用的成語，而這些成語經常有人寫錯。現在要請各位將錯字舉出，並加以改正。」

主持人如此說，便把列有成語的圖畫紙給大家看（例一）。

主持人：「請各位看這句成語，那一個字寫錯了？知道的人請舉手。」

主持人將寫錯字的成語給成員看，讓大

```
千均一髮
```
〈例一〉

家說出正確的用字。

主持人：「答案是應將『均』改為『鈞』。『千鈞一髮』的意思，就是比喻非常危險。」

注意事項 這項遊戲必須事前就準備好題目紙。進行的方式，除個人的發言外，也可以一橫列為小組進行比賽。

──常用的成語例子──

杯盤狼籍 ──→ 杯盤狼藉

獨占熬頭 ──→ 獨占鰲頭

栖栖惶惶 ──→ 恓恓惶惶

憑虛御風 ──→ 馮虛御風

禮上往來 ──→ 禮尚往來

千均一髮 ──→ 千鈞一髮

病入膏盲 ──→ 病入膏肓

遊戲的進行方式

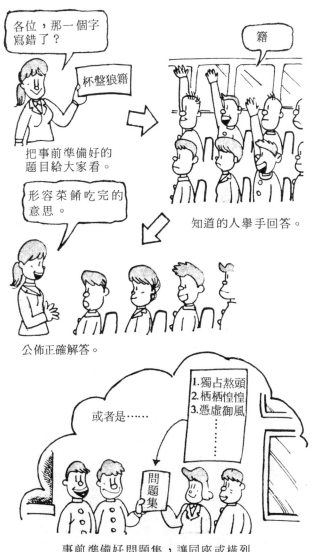

語文博士

找出頭一個字是一、二、三、四、五的三字或四字的語詞，可能的話，也寫出五字的詞句。

準　備　筆記本或圖畫紙、筆。

進行方式　主持人：「兩個字的詞句很多。現在要讓各位找三字、四字、五字的詞句，條件是必須以一、二、三、四、五為開頭字。」

可以跟鄰座的人商量，討論結果請寫在紙上。」

主持人說明之後，舉一些例子。

主持人：「請看這邊。這是以七開頭的例子，三字詞的有七五三、七五調，四字詞的有七顛八倒、七級浮屠等。

如此，請大家儘量想出以七為字頭的語詞。」

這時成員熱烈討論，有感歎聲，亦有歡笑聲，氣氛熱絡。

主持人：「請各位討論後，就把三字或四字的詞句一個個地寫在紙上，每種至少寫出五個。

如果有多餘的時間，再想想五字詞有那些。」

言畢，讓成員充分思考約十至二十分鐘。

主持人：「現在，以各組為單位發表各位的成果。如覺得是絕佳語句，就請大家給

予熱烈的掌聲。」

如此讓成員各自發表，一有佳句，便給予讚賞。

黑板文字（由右至左）：
五臟六腑　五十肩　四捨五入　四重奏　三三兩兩　三角形　二十世紀　二元論　一網打盡　一面倒

—— 詞語例 ——

以一為開頭的語詞
＜三字詞＞　一團糟　一段落　一口氣　一下子　一霎時　一抔土　一面倒　一條心
＜四字詞＞　一網打盡　一刀兩斷　一心一德　一日千里　一毛不拔　一目十行　一帆風順　一言難盡
＜五字詞＞　一元方程式　一字值千金　一言以蔽之

以二為開頭的語詞
＜三字詞＞　二元論　二次方
＜四字詞＞　二十世紀　二十四孝　二八年華　二十八宿　二十四史　二氧化碳　二重人格
＜五字詞＞　二十四節氣　二年生植物

以三為開頭的語詞
＜三字詞＞　三角形　三冠王　三八制　三字經　三合土　三角洲　三部曲
＜四字詞＞　三三兩兩　三角關係　三心二意　三更半夜　三五成群　三生有幸　三民主義
＜五字詞＞　三七五減租　三百六十行　三思而後行　三七二十一　三八婦女節

以四為開頭的語詞
＜三字詞＞　四重奏　四不像　四言詩
＜四字詞＞　四捨五入　四面八方　四大皆空　四面楚歌　四庫全書　四通八達

以五為開頭的語詞
＜三字詞＞　五十肩　五大洲　五虎將　五線譜　五斗米
＜四字詞＞　五臟六腑　五權憲法　五穀豐收　五體投地
＜五字詞＞　五一勞動節　五分鐘熱度　五胡十六國

詞彙遊戲

　　寫出部首相同的詞彙遊戲。心態上，把自己當成中、小學生，盡興地玩這項遊戲。

同部首的二字語彙

準　備　筆記用具。

進行方式　主持人：「現在要請大家說說有那些語彙是由同一個部首組成的。

　　例：以言字旁組成的『設計』；以水字旁組成的『海洋』。現在就請以言字及水字為部首，講講有那些語彙？」

　　於是，大家儘量地舉出能想到的語詞。

━━同部首的語彙例子━━

〈言　部〉　　　〈水　部〉

討論　議論　論說　　清流　溪流　清潔

評論　講話　認識　　浮沈　洗滌　港灣

許諾　語調　　　　　沈沒　海洋

由相反字構成的語詞

準　備　列有問題的圖畫紙。

進行方式　主持人：「各位，請看這邊。這紙上所列的每個詞句中有一個空格，請在空格內填上與下面的字相反意思的字彙，使成為一個常用的用語。」

　　如此，要求大家動動腦筋。

━━相反字組成的用語━━

勝敗　長短　明暗　昇降　輸贏　前後　大

小　多少　內外　海陸　貧富　老少　生死

善惡　男女

四字成語

準　備　筆記用具。

進行方式　主持人：「各位，這個遊戲是比較難的。要請各位說出四個字的成語，而這個成語中的兩個字，必須是數字。

例如，『一舉一動』及『一日三秋』，其中都各有二個數字。大家能想得出還有那些成語呢？」主持人說完，請成員說出各種成語。之後，也可以以另一方式進行遊戲，即對能把成語中的兩個數字說得愈大的人（千方百計、千秋萬載），給予獎賞。

——有數字的四字成語例子——

一諾千金　二人三腳　三姑六婆　四維八德
五臟六腑　七顛八倒　八十八夜　九牛一毛

十全十美　百發百中　千嬌百媚　千秋萬載
千山萬水　千廻百折　千篇一律

有一個字為身體某部份的俗語

準　備　列有問題的圖畫紙。

進行方式　主持人：「各位，請看這裏。」說著，便把列有問題的紙拿給大家看。
主持人：「請各位在這些俗語中的空白處，填上一個字，而這個字必須是身體某一部位的名稱。如何？有沒有想到是那一個字？」言畢，請成員回答問題。

——有身體某部位名稱的俗語——

●捧腹大笑　●鐵腕手段　●手忙腳亂　●
●嗤之以鼻　●顏面無光　●裹足不前　●七
●目不暇接

五字連遊戲

在填滿了字的二十五個方格內，對照主持人所指定的字，試著連成五字一排的遊戲。

準　備　紙、筆。

進行方式　主持人：「現在發給各位每組一張紙。請在紙上畫一個大正方形，於各邊分五等分，連線之後使它成為有二十五個方格的棋盤。」

於是，大家照主持人的說明作畫。

主持人：「畫好了嗎？現在就來進行這項五字連遊戲。

如果我說『〇部首的字』，各位就和鄰座的人，討論有那些字為〇部首的，請將這些字，隨意地填滿在紙上的二十五個方格內。同一個字不可以重複使用。明白嗎？

現在，請各位寫水（氵）字旁的字。我想大家在三分鐘內就可以寫好的。」

主持人限定時間讓成員填寫。於是大家各自討論，振筆疾書。

主持人：「二十五個方格全部填完的人請舉手。依照填寫速度要編排順序。」

成員全部填完後，主持人不須要看大家所寫的內容。

主持人：「接下來，我將要說出有水字旁的字。如果在你們所填的方格內，有我說的字，請將它圈起來。然後，無論是直、橫或斜的方向，若有五個字排成一連的人，請

大聲喊『連好了
！』現在開始。
」

　主持人說明
之後，便舉出以
水爲部首的字，
給成員們比對。
最快完成五字一
連的人，是爲勝
利者。

遊戲的進行方式

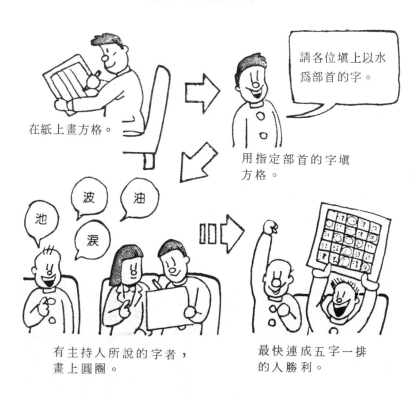

在紙上畫方格。

請各位填上以水
爲部首的字。

用指定部首的字填
方格。

有主持人所說的字者，
畫上圓圈。

最快連成五字一排
的人勝利。

賓果

將一至二十五的數字填在方格內，以使直、橫或斜能排成一行的遊戲。

準　備　畫有二十五個方格的卡片。

進行方式　主持人：「聽到『賓果』，有人或許會想到在街頭巷尾玩的賭博，但現在我們所要進行的是一種遊戲而非賭博。

發給各位每人一張有二十五個方格的卡片，請大家在方格內，隨意填上一到二十五的數字。」

成員依主持人的指示在方格內填上二十五個數字。

主持人：「都填好了嗎？現在，我在二

十五個數字內，說出幾個號碼，請你們在我說的號碼上，畫上圓圈的記號。如果各位能把五個圓圈，不論直、橫或斜的，排成一行，就是『賓果』。最快完成的人就是冠軍。

假若只差一個數字，就是賓果的人，請大聲喊『立直』。

開始進行遊戲。十八號，請各位在十八號上畫圈圈。」

遊戲如上述進行。當然，數字不必按照次序，可以隨意地說。

當有人正高興能做到立直時，卻聽到別人大聲喊出賓果，內心必然懊惱不已，這也就是賓果遊戲富有刺激及趣味性的地方。

注意事項　賓果遊戲並不一定要用數字，也可以用地名、花草名、魚類名稱等。

遊戲的進行方式

賓果遊戲所列方格。

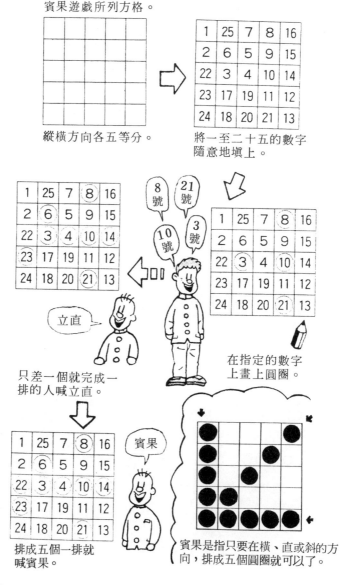

縱橫方向各五等分。

將一至二十五的數字隨意地填上。

在指定的數字上畫上圓圈。

只差一個就完成一排的人喊立直。

排成五個一排就喊賓果。

賓果是指只要在橫、直或斜的方向，排成五個圓圈就可以了。

構思的轉換

不為既有的想法限制，而能靈活思考的一種頭腦體操。

每列十人，將二十七人排成三列

準　備　筆記本或圖畫紙、筆。

進行方式　主持人：「各位，請仔細聽我說。現在有二十七個小孩子，要把他們排成三排，但是每排必須有十個人。請問應該如何排法？大家想想看。」

說完，讓成員思考問題。

注意事項　當成員在思考時，就是一種很好的休閒娛樂。這項遊戲並非在爭取輸贏，而是藉此讓大家的思考方法更為自由、靈活。

〈提　示〉

「排成三列」提到這個，大家總會想成直排或橫排，這便是問題的關鍵所在。

〈解答〉

排成三行，且每行十個人。

1列
2列
3列

要排成三行，且每列十個人，必須三十個人才可以，而實際上只有二十七人，缺少三個人。

用六根鐵絲做成兩個正方形

準　備　畫有右圖的圖畫紙。

進行方式　主持人將畫有圖一的紙給成員看。

主持人：「各位，請看這裡。這兒有六根鐵絲，其中四根是同樣長度，另外兩根是這四根鐵絲的兩倍長。

現在要用這六條鐵絲，做成兩個大小相同的正方形。

鐵絲必須全部用到，且不可彎曲或剪斷。

大家好好想想看，有何方法可以達到以上的要求。」

於是，成員循主持人所提之條件思考答案。

若有人已經知道解答，便讓他們想想用長、短各四根鐵絲，可以做成幾個正方形。答案是三個。

〈提　示〉

〈圖一〉

〈解答〉

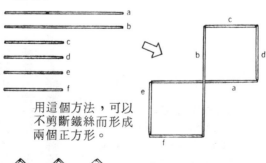

用這個方法，可以不剪斷鐵絲而形成兩個正方形。

使用長短鐵絲各四條，做成三個正方形，如左圖。

提及正方形，我們往往想到要以邊與邊來連接。而事實上，是可以點做接點的。

向數字挑戰（驚人的發現）

不依賴計算機而運用自己的腦力計算數字問題。從這些問題的解答中，將可以發現一個法則，這是一項頭腦體操的遊戲。

準備　印有下列問題的用紙。

進行方式　主持人：「現在，發給各位每人一張題目紙。這不是考試，請不要擔心。」

說著，便發給每人一張印有下列題目的紙。

主持人：「在這個資訊時代，大家往往過度依賴電子計算機，已經不用頭腦去想一些數字問題了。但是，有時候我們還是應該讓腦筋轉一轉，做做有關數字的遊戲。

總之，請各位把問題的答案計算出來。相信大家經由題目的解答，會發現一項驚人的事實。」主持人說完，便讓大家解答。

〈計算問題〉

① $1 \times 8 + 1 =$
② $12 \times 8 + 2 =$
③ $123 \times 8 + 3 =$
④ $1234 \times 8 + 4 =$
⑤ $12345 \times 8 + 5 =$
⑥ $123456 \times 8 + 6 =$
⑦ $1234567 \times 8 + 7 =$
⑧ $12345678 \times 8 + 8 =$
⑨ $123456789 \times 8 + 9 =$

知道答案是如何解答出來的嗎？

〈解答〉 ①9 ②98 ③987 ④9876
⑤98765 ⑥987654 ⑦9876543
⑧98765432 ⑨987654321

第七章　結尾的遊戲

快到終點時，可以玩這類遊戲做為結束

這章的遊戲，適合在回程的後半段進行。當然還要看旅遊行程的長短，做適時的調整。在回程的這段時間，大家在享受愉快的旅遊後，仍與緻盎然，但却也是旅行接近尾聲的時候。為充分把握快樂時光，那些需要時間或一再說明的遊戲，應該儘量避免。

節目須在抵終點前十分鐘結束，以便大家互相道別。因為有了這次的旅行，大家才能交到新朋友。為使此次旅遊留下一個美麗回憶，互相道別，說聲再會，是很重要的。

回程與去程時的車內氣氛是迥然不同的。此時，車內的人際關係已經建立，大家對領隊及主持人特別有親切感。因此，為求永久留念，最後的致詞須慎重擬稿，不可草率。

領隊及主持人在做最後致詞時，須對司機及導遊小姐表示感謝，使留下深刻的印象。大家對領隊及主持人特別有親切感。

──曲終人散。大家經歷了一趟疲累而快樂的巴士旅行，有機會來日再相見。

對這趙旅行的感想如何？

大家通力合作，運用形容詞以完成一篇旅遊感言的文章。

準備 寫好感想文章的備忘用紙（文句裡無形容詞）。

進行方式 主持人：「這次的旅行就快結束了，結束之前，想請各位整理一下，關於這趟旅行的感想。

感想我已經膽好了，但是沒有形容詞，總覺得不夠生動。就請大家把這篇感想稍作潤飾，使它成為一篇完整的文章。請各位說說看。」

如此，成員便依次地說出形容詞。

各個成員一定是說些如「美麗的」、「快樂的」或「黑暗的」、「明亮的」、「不重用的」、「了不起的」等等的形容詞，把這些形容詞全部填在預留的空白處。

主持人：「由於大家的協助，好不容易才完成這篇感想。現在，我來發表文章的內容。」

〈感想文例子〉

關於這次兩天一夜的□□巴士旅行，在很久以前就由□□幹事擬定好計劃了，果真，□□景色、□□旅館及□□程序表都安排得非常好，使大家快樂得渡過一趟□□旅行。

幹事及□□主辦人，對於□□司機及□□導遊小姐非常感謝

遊戲的進行方式

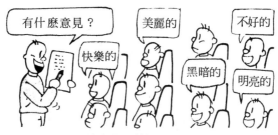

有什麼意見？

快樂的

美麗的

不好的

黑暗的

明亮的

——地讓成員列出形容詞。

二天一夜的快樂的巴士旅行，在很久以前就由美麗的幹事擬定好計劃了，果眞………。

將形容詞填在預先膛好的文章空欄內，然後發表整篇文章。

，更謝謝大家。

※問題是沒有一定的答案。

◎主持人心得10則

主持人不但要能掌握車內的氣氛，而且對於路線、窗外風景，也要充分了解。因爲巴士有時會經過名勝古蹟、風景綺麗的地方，莫由於車內正熱烈地進行遊戲，而錯失欣賞的機會。因此，主持人必須裏外兼顧。

——其9——

對於實際上不知道的事卻佯裝知道，賣弄知識，顯出得意洋洋的姿態，這種態度主持人應該避免。主持人儘管事事熟悉，盡情發揮自己的才華，但也應該謙虛一些，有禮讓的態度，如此才會受到大家的歡迎。

——其10——

到達時刻預測遊戲

讓成員預測巴士抵達終點的時刻。要猜得準確，分秒不差，是不容易的事。

準　備　紙、筆。

進行方式　主持人：「快到終點了。現在要請各位預測巴士抵達終點的時間。發下去紙跟筆，請把你所預測的時間寫在紙上，並且記得把自己的名字寫上去。

在預測之前，先請導遊小姐給各位一點提示。」

於是，主持人請導遊小姐述說路況。

主持人：「大家都寫好了嗎？請交到前面來。」

主持人收齊後，依成員所預測的時間，按先後順序排列。

主持人：「各位預測的最早時刻是十八點二十二分。相反的，預測得最晚的是十九點零二分。到底誰的答案最準確呢？稍待一會兒就知道了。」

主持人如上所言，結束遊戲。

到十八點二十分左右，答得最早的時間快接近了。

主持人：「快到你們所預測的時間了。

看來，十八點二十二分是無法到達。對於能夠準確預測到達時間的人，我們要給予最大的榮譽，送他一個大獎。」

遊戲配合路程繼續進行。

主持人：「抵達終點。○○先生的預測

遊戲的進行方式

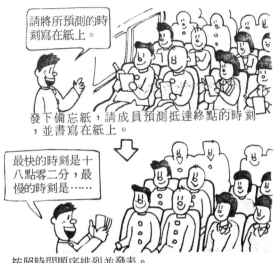

請將所預測的時刻寫在紙上。

發下備忘紙，請成員預測抵達終點的時刻，並書寫在紙上。

最快的時刻是十八點零二分，最慢的時刻是……

按照時間順序排列並發表。

快到達終點時，才結束遊戲。

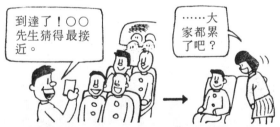

到達了！○○先生猜得最接近。

……大家都累了吧？

請猜中最接近到達時刻的人致詞。

最接近到達時間。現在，就請他做最後的致詞。」

謝謝鼓掌

依主持人所舉起的手，而做出配合的動作。喊的時候要大聲。

準　備　不需要。

進行方式　主持人做了各種的遊戲及比賽，下面要進行的是最後一個遊戲。

當我舉右手的時候，請大家熱烈地鼓掌。我要舉手了。

說完便舉起右手。聽了成員的鼓掌聲後，「你們的掌聲似乎不夠熱烈。」主持人要求成員再練習數次。

主持人：「這次我要舉左手。這時，不管三七二十一，請各位馬上大聲地喊『哇！帥哥！』我要舉手了。」

於是，主持人舉起左手。成員：「哇！帥哥！」主持人：「太小聲了，再一次。」如此反覆地做。

主持人：「現在開始正式進行遊戲。各位看到我舉出的手，就立刻做出反應動作。

言畢。主持人一會兒舉左手，一會兒舉右手。

最初，將右手反覆地舉起又放下，之後，再舉左手。最後，兩隻手一起舉，讓成員熱烈地鼓掌並大聲地喊「哇！帥哥！」。此時，主持人向大家表示感謝：「謝謝大家給我如此熱情的掌聲，及那樣動人的讚美詞。」

遊戲的進行方式

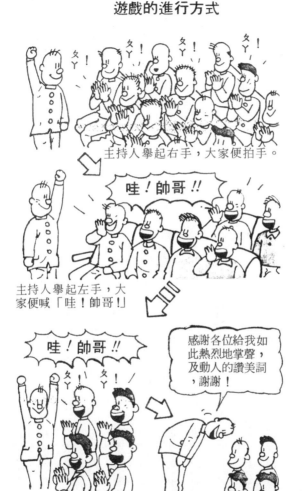

主持人舉起右手，大家便拍手。

哇！帥哥！！

主持人舉起左手，大家便喊「哇！帥哥！」

哇！帥哥！！

主持人將兩隻手一起舉起，讓成員一面鼓掌一面大聲地喊。

感謝各位給我如此熱烈地掌聲，及動人的讚美詞，謝謝！

主持人向大家行禮表示謝意。

謝謝！」

主持人向大家行禮之後，結束了這項遊戲。

注意事項　主持人如果怕羞，不好意思的話，這項遊戲就不容易進行。因此，希望主持人能以大方的態度來帶動這項節目。

握手道別

成員坐在座位上與前後左右的人握手，互相道別。

準備 不需要。

進行方式 主持人：「各位！不久就要各分東西了，相信大家都渡過一趟快樂的旅行，也結交了許多好朋友吧？」

主持人一邊說一邊環視大家的表情。主持人：「現在，請大家坐在原位，盡量地與周圍的人道別。當我喊『預備，起！』時，請你們盡量地把手伸向四周的人，跟他們握手道別，能與愈多的人握手愈好。手長的人、身體柔軟度高的人、積極的人，一定會有很好的記錄。那麼，開始了。預備，起！」

於是，成員互相道別。約三～五分鐘後，再發表大家握手的結果。主持人：「好了。現在統計各位與多少人握過手。跟五個人握手的請舉手——啊！這麼多人。六個人呢？……也相當多。有沒有七個人的？……」

如此繼續問，如果最高記錄是跟十二個人握手道別，就公佈這位冠軍人士的姓名。

注意事項 這項遊戲的目的，是要讓大家高高興興、快快樂樂地互相握手道別，珍惜經由這次旅行所得到的友情。

另外，除了握手，也不妨把自己的姓名、地址及嗜好告訴對方。以右手與人握手的同時，也用左手拍拍對方的肩膀，期望有再相見的一天，才依依不捨地解散。

謝謝司機先生
謝謝導遊小姐

快樂的旅行即將結束，

再過一會兒就要抵達終點。

對於掌握行車安全的司機，

及介紹旅遊的導遊小姐，由

大家唱首歌，表示對他們的

感謝。

〈歌唱方式〉

大家一邊拍手，一邊唱

惜別歌曲，反覆唱二至三次

。如果分為幾組以輪唱的方

式進行，效果會更好。

謝謝　司機
　謝謝　導遊小姐

詞　特雷克
曲　英國民謠

謝　謝　你　　司　機　先　生
謝　謝　你　　導　遊　小　姐

期　望　來　日　　再　相　會

再會了 再會了 大家珍重！

由於大家的樂群合作，我們才能渡過一趟快樂的巴士旅行。現在，就讓我們以滿懷感謝及惜別的心情來唱這首再會歌。

〈歌唱的方式〉

將歌曲反覆唱三次。最初慢慢地唱，第二次時稍為加快，第三次時則引導成員將感情抒發出來。最後在以鼻音的吟唱聲中，由領隊或主辦者致詞。

再會吧 再會吧

詞　小杉道雄
曲　印尼民謠

再會吧朋友再會吧朋友期待他日再重逢

再會吧朋友再會吧朋友期待他日再重逢

朋　友　珍　重　大家互珍重　直到再會的一天

朋　友　珍　重　大家互珍重　直到再會的一天

大展出版社有限公司　圖書目錄

地址：台北市北投區(石牌)　　電話：(02)28236031
　　　致遠一路二段 12 巷 1 號　　　　　28236033
郵撥：0166955～1　　　　　傳真：(02)28272069

·法律專欄連載· 電腦編號 58

台大法學院　　　　法律學系／策劃
　　　　　　　　　　法律服務社／編著

1. 別讓您的權利睡著了 ①		200 元
2. 別讓您的權利睡著了 ②		200 元

·秘傳占卜系列· 電腦編號 14

1.	手相術	淺野八郎著	180 元
2.	人相術	淺野八郎著	180 元
3.	西洋占星術	淺野八郎著	180 元
4.	中國神奇占卜	淺野八郎著	150 元
5.	夢判斷	淺野八郎著	150 元
6.	前世、來世占卜	淺野八郎著	150 元
7.	法國式血型學	淺野八郎著	150 元
8.	靈感、符咒學	淺野八郎著	150 元
9.	紙牌占卜學	淺野八郎著	150 元
10.	ESP 超能力占卜	淺野八郎著	150 元
11.	猶太數的秘術	淺野八郎著	150 元
12.	新心理測驗	淺野八郎著	160 元
13.	塔羅牌預言秘法	淺野八郎著	200 元

·趣味心理講座· 電腦編號 15

1.	性格測驗① 探索男與女	淺野八郎著	140 元
2.	性格測驗② 透視人心奧秘	淺野八郎著	140 元
3.	性格測驗③ 發現陌生的自己	淺野八郎著	140 元
4.	性格測驗④ 發現你的真面目	淺野八郎著	140 元
5.	性格測驗⑤ 讓你們吃驚	淺野八郎著	140 元
6.	性格測驗⑥ 洞穿心理盲點	淺野八郎著	140 元
7.	性格測驗⑦ 探索對方心理	淺野八郎著	140 元
8.	性格測驗⑧ 由吃認識自己	淺野八郎著	160 元
9.	性格測驗⑨ 戀愛知多少	淺野八郎著	160 元
10.	性格測驗⑩ 由裝扮瞭解人心	淺野八郎著	160 元

2

·健 康 天 地·電腦編號 18

・實用女性學講座・ 電腦編號19

・校園系列・ 電腦編號20

·實用心理學講座· 電腦編號 21

·超現實心理講座· 電腦編號 22

·養 生 保 健· 電腦編號 23

·社會人智囊· 電腦編號 24

・精 選 系 列・ 電腦編號 25

·飲食保健· 電腦編號 29

1.	自己製作健康茶	大海淳著	220元
2.	好吃、具藥效茶料理	德永睦子著	220元
3.	改善慢性病健康藥草茶	吳秋嬌譯	200元
4.	藥酒與健康果菜汁	成玉編著	250元
5.	家庭保健養生湯	馬汴梁編著	220元
6.	降低膽固醇的飲食	早川和志著	200元
7.	女性癌症的飲食	女子營養大學	280元
8.	痛風者的飲食	女子營養大學	280元
9.	貧血者的飲食	女子營養大學	280元
10.	高脂血症者的飲食	女子營養大學	280元
11.	男性癌症的飲食	女子營養大學	280元
12.	過敏者的飲食	女子營養大學	280元
13.	心臟病的飲食	女子營養大學	280元
14.	滋陰壯陽的飲食	王增著	220元
15.	胃、十二指腸潰瘍的飲食	勝健一等著	280元
16.	肥胖者的飲食	雨宮禎子等著	280元

·家庭醫學保健· 電腦編號 30

1.	女性醫學大全	雨森良彥著	380元
2.	初為人父育兒寶典	小瀧周曹著	220元
3.	性活力強健法	相建華著	220元
4.	30歲以上的懷孕與生產	李芳黛編著	220元
5.	舒適的女性更年期	野末悅子著	200元
6.	夫妻前戲的技巧	笠井寬司著	200元
7.	病理足穴按摩	金慧明著	220元
8.	爸爸的更年期	河野孝旺著	200元
9.	橡皮帶健康法	山田晶著	180元
10.	三十三天健美減肥	相建華等著	180元
11.	男性健美入門	孫玉祿編著	180元
12.	強化肝臟秘訣	主婦の友社編	200元
13.	了解藥物副作用	張果馨譯	200元
14.	女性醫學小百科	松山榮吉著	200元
15.	左轉健康法	龜田修等著	200元
16.	實用天然藥物	鄭炳全編著	260元
17.	神秘無痛平衡療法	林宗駛著	180元
18.	膝蓋健康法	張果馨譯	180元
19.	針灸治百病	葛書翰著	250元
20.	異位性皮膚炎治癒法	吳秋嬌譯	220元
21.	禿髮白髮預防與治療	陳炳崑編著	180元
22.	埃及皇宮菜健康法	飯森薰著	200元

·超經營新智慧· 電腦編號 31

國家圖書館出版品預行編目資料

巴士旅行遊戲／ 陳羲編著，
　── 2版──臺北市 ： 大展，民88
　　面： 21公分，─（休閒愉樂；31）
　ISBN 957─557─963─1(平裝)

　1. 團體遊戲
997.9　　　　　　　　　　88013626

ISBN 957─557─963─1

巴士旅行遊戲

編 著 者／陳　　羲
發 行 人／蔡　森　明
出 版 者／大展出版社有限公司
社　　址／台北市北投區（石牌）致遠一路二段12巷1號
電　　話／(02) 28236031・28236033
傳　　眞／(02) 28272069
郵政劃撥／0166955－1
登 記 證／局版臺業字第2171號
承 印 者／高星企業有限公司
裝　　訂／日新裝訂所
排 版 者／千兵企業有限公司

初版1刷／1992年（民81年）8月
2版1刷／1999年（民88年）12月

定　　價／180元

大展好書 ✕ 好書大展